U0033307

Painting 01

Getting started
水彩畫技法入門
Watercolor painting techniques

作者：陳穎彬

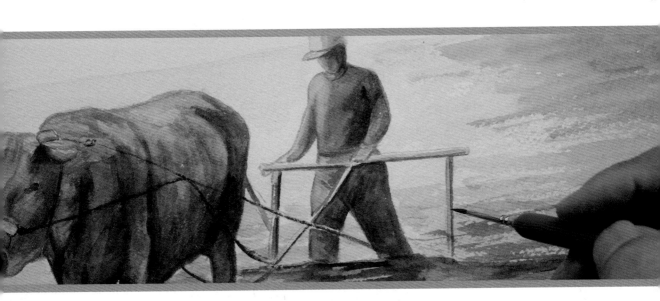

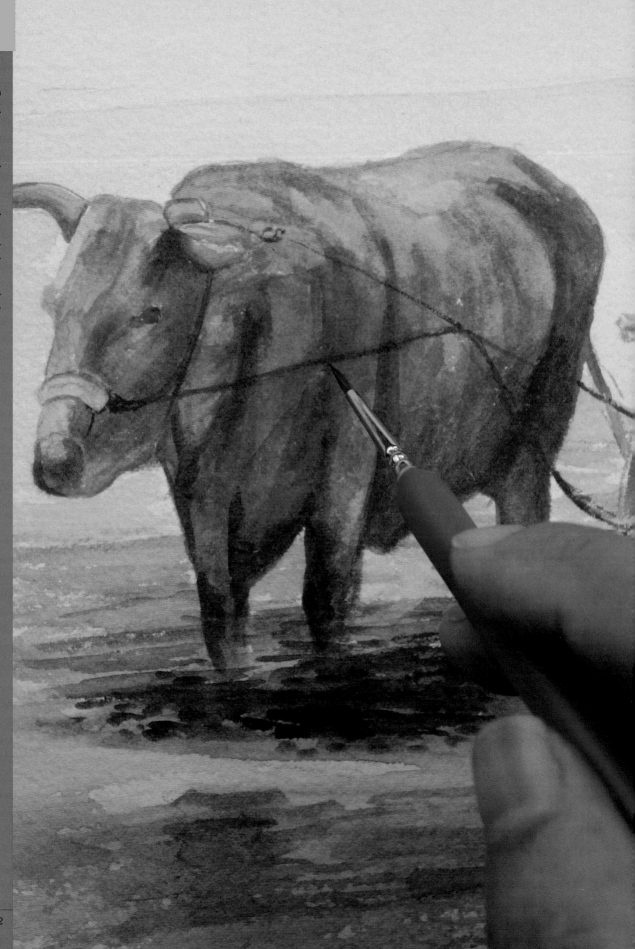

Start

作者序

水彩顏料與其他顏料不同的特性
促使水彩的繪畫技法與表現方式更加多元
水彩因此成為一門獨立表現藝術

水彩畫的歷史發展，最早可追溯到一萬五千年前，在法國南部及西班牙北部洞穴裏，當時的繪畫顏料皆是以當地之自然礦物為顏料，其後到了埃及古文明，大約西元四千年前，也發現了自然界中的礦物質可以提煉出各種不同顏色的顏料，爾後古希臘人開啟了人工顏料的製程，顏料製造到了文藝復興時期，開始發明出更多新的顏料色彩，到了十九世紀人工化學技術突飛猛進，產生現代大量的水彩顏料色彩，水彩的透明性與耐光性佳、價格低廉，進而使水彩顏料被廣泛使用。

因水彩顏料與其他顏料不同的特性，顏料的發展與進步，促使水彩的繪畫技法與表現方式更加多元，水彩因此成為一門獨立表現藝術，本書就是在水彩顏料特性上提供初學者參考，希望藉由水彩顏料之特性，統整歸納出各式技法，提供讀者參考、加以練習，進而對水彩畫產生興趣。

水彩畫的顏料特性是以水為介質來調色，水分及顏料多寡掌握，影響水彩畫的創作成敗。本書先從第一階段「單一基礎水彩靜物練習」講起，再進入第二階段「靜物組合練習」，再深入至風景練習。就本書而言，第一階段至第二階段對初學者調色與顏料運用皆有詳細說明，在技法及調色上有基本的了解與運用，閱讀完本書後加以練習，對水彩畫一定有所助益，在創作上能更上一層樓。

本書完成時感謝三十年前曾經指導筆者的老師們，使得我在水彩畫的基礎上能有所心得。感謝**楊恩生教授、羅慧明教授、尹劍民教授、李健宜教授、郭進興老師**。感謝這些老師在我求學繪畫上指導，讓筆者受益良多。

最後本書在出版時感謝**優品文化有限公司社長──薛永年先生**的支持，也感謝編輯們辛苦才得以順利出版，同時也感謝**蕭秀珠老師、林玉英老師、劉曉珮老師、張淑芬小姐、黃玉蓮小姐、周佳君老師、名品美術社、張暉美術社、九龍畫廊、文墨軒畫廊、文明宣畫廊、豐原畢卡索畫廊、名家畫廊**，特別感謝 **Rich 老師**的鼓勵。本書完成之時若有疏忽之處，期望美術前輩及同好不吝指正。

陳穎彬

Index
水彩畫技法入門
目錄

Getting started
Watercolor painting techniques

第四單元 靜物示範　　　39

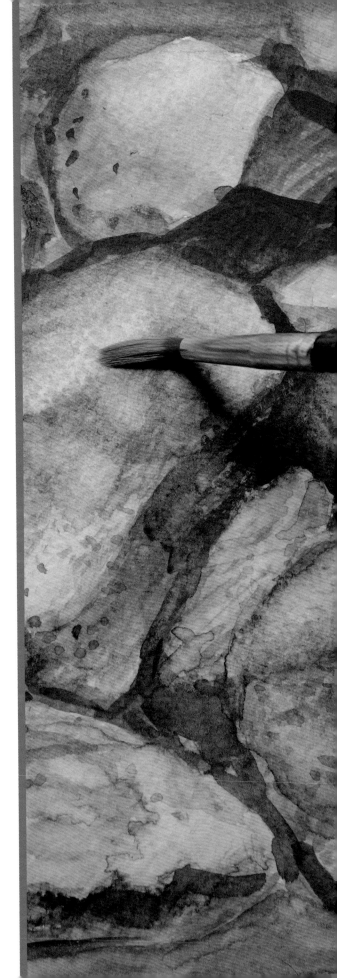

第一單元

Part.1
水彩的工具與材料

水彩入門材料種類繁多
不同廠牌、等級，其價位相當懸殊

水彩畫的工具與材料種類繁多，在市面美術社常可以買到不同種類用具。
初學者往往不知如何下手選購，筆者就水彩工具常見的顏料與工具提供給初學
者參考。

一般水彩工具分為四大類：水彩紙
　　　　　　　　　　　　水彩顏料
　　　　　　　　　　　　水彩筆介紹
　　　　　　　　　　　　其他工具

第一節 水彩紙

（一）含棉量

含棉量大約近百分之百，也有百分之 50 之多，因此含棉愈高者，吸水性、厚度、色彩附著力、韌性都較佳，因此適合各種技法的表現，當然價格也較貴。

（二）吸水性

好的水彩紙，另外有一個特性，就是吸水性好，相對不易修改，原因是「愈好的水彩紙『合膠量』愈高」，初學者若選購「有合膠水彩紙」會比一般「沒有合膠的水彩紙」畫畫效果來的更好。市面上進口手工紙合膠量相對高於一般低價水彩紙。

（三）紙張磅數

一般好的進口水彩紙磅數從 180g 左右、300g、600g 不等，磅數是每平方公分有幾克 g/cm^2 來計算。一般而言磅數愈高代表愈厚，相對的質感愈好，其繪畫表現技法效果愈好。

市面上一般販售分為「手工紙」與「機械紙」。台灣目前的手工水彩紙一般以法國 ARCHES、英國 WHATMAN、法國的 CANSON。一般建議初學者購買 185 磅或者 300 磅水彩較適合。

另一種一般較低價機械紙，紙張光滑平整，畫起來容易積水皺起，因此建議還是買表面較粗糙的手工水彩紙較適合。

★ 由左而右：整本水彩紙、義大利水彩紙、一般水彩紙、法國水彩紙

	價　格	吸水性	可否多層暈染	技法建議
手工紙	高	極優	可	多層暈染、疊描皆可
機械紙	低	較差	否（會起毛屑）	多層暈染會起毛屑 重疊、平塗較為合適

第二節 水彩顏料

水彩顏料基本有五種以上：

如牛頓（NEWTON）、林布蘭（Rembrandt）、百點（PENTEL）、櫻花（SAKURA）、新韓（SHINHAN）。這幾種牌子當中又分為專家級、學生級兩大類。目前比較有名又被廣泛使用的大約以牛頓顏料（Winsor&Newtoncotman）為主，其次是好賓（Holbein）。水彩又分為「學生級」與「專家級」，不論是學生級或專家級，顏料純度及飽和度對一般初學者而言已然夠用了。

水彩顏料分為「透明水彩」與「不透明水彩」兩種：

本書以透明水彩為主，介紹書中常用的幾種顏色提供給讀者參考。一般初學基礎水彩者，大約使用 20 色就足夠了，經過調色練習，熟練且「學會調顏色」才是瞭解水彩的不二法門，久而久之才能使畫面更沉穩，完成更有味道的一幅畫。

以下是筆者在本書中常用的水彩顏料（牛頓），大約有 20 幾色，供讀者參考：

暖色系列

1.　109 - Cadmium Yellow 鎘黃
2.　346 - Lemon Yellow 檸檬黃
3.　686 - Vermillion 朱紅
4.　095 - Cadmium Ked 鎘紅
5.　003 - Alizarin Crimson Hue 暗紅
6.　203 - Red 韓國紅（韓國製 Artsecet）
7.　206 - Carmine 韓國洋紅（韓國製 Artsecet）
8.　580 - Rose Red 玫瑰紅
9.　552 - Raw Sienna 生赭

藍色系列

1.　679 - Verditer Blue 粉藍
2.　139 - Cerulean Blue 天藍
3.　179 - Cbalt Blue 鈷藍
4.　660 - Ultramarine 群青（紺青）
5.　538 - Prussian Blue 普魯士藍
6.　327 - Intense Blue 鮮藍

棕色系列

1.　554 - Raw Umber 生褐
2.　074 - Burnt Sienna 岱赭
3.　076 - Burnt Umber 焦赭
4.　676 - Vandyke Brown 凡戴克棕
5.　609 - Sepia 焦茶
6.　331 - Ivory Black 象牙黑
7.　544 - Purple Lake 紅紫

綠色系列

1.　599 - Sap Green 樹綠
2.　341 - Leaf Green 葉綠
3.　312 - Hocker's Green Dark 深胡克綠
4.　314 - Hocker's Green Light 淺胡克綠
5.　483 - Permanent Gree 永久綠
6.　476 - Permanent Gree Dark 永久深綠

第三節 水彩筆介紹

水彩筆目前市面上有分進口與國產兩種：

一般以毛的材質區分為動物性與化學纖維。動物性毛製成的筆有貂毛、松鼠毛、狸毛、馬毛等材質。其中以貂毛筆因為材料取得不易；所以純度愈高愈貴（無混毛）；其次是狸毛筆，動物性筆一般以購買松鼠毛較便宜。

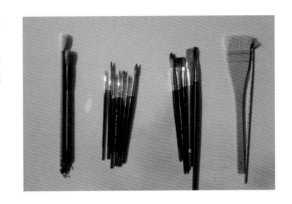

簡單歸納水彩筆購買注意事項：

1. 因為純貂毛筆價格較貴，初學者不妨選購半貂毛筆，另外也可入手狸毛或松鼠毛，這兩種也是很適合初學者的筆。羊毫筆因為太軟，比較不適合。

2. 好的水彩筆不會掉毛，含水量好，沾水後筆輕輕壓上畫紙，容易復原表示筆品質好；反之筆輕壓後變形，就表示沒有彈性。

3. 市面上寫書法用的「兼毫筆」其實也適合一般畫者使用。不過要注意兼毫筆一般價格低廉，材質比較不適合畫畫，但使用好的兼毫筆則會如第二點提到的，筆含水性佳，彈性也佳，這種兼毫筆與水彩筆就有相同的效果。

4. 水彩筆一般分為圓筆及扁筆、扇形筆，而扁筆又分為平頭扁筆及榛形筆，圓形一般筆較尖，可畫出細尖筆觸，而扁筆適合平塗效果。

5. 水彩筆大小從 0 ~ 24 號左右，數字越大越粗，數字越小越細。一般初學者先選購三支左右，例如 15 號（大）、9 號（中）、5 號（小）；或者 4 號（小）、8 號（中）、14 號（大）三支來使用，如果有畫較細部分，則可再考慮添購 0 號、2 號筆。

6. 圓筆或扁筆如何購買，初學者建議選圓筆較適合，因為圓形筆無論畫風景或靜物都相當適合。

7. 選購一支排筆（大約 2 吋～3 吋），可以在開始畫畫時將畫面打濕，較為方便。當然一般進口紙品質較好，價格也比較貴。

第四節 其他工具

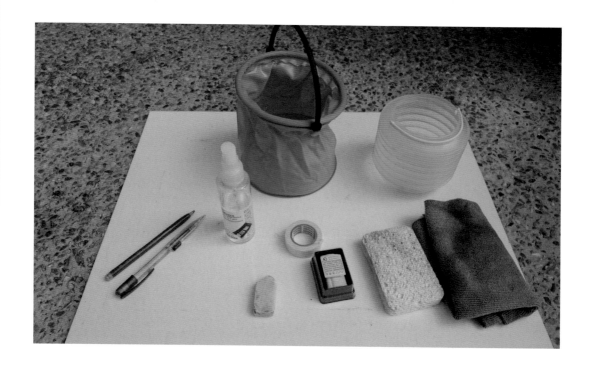

（A）吸水布或海棉：

　　用來調整筆的含水量，一般使用廚房清潔用品即可，木漿菜瓜布吸水性最好，最適合用來水彩吸水輔助用具，但初學者使用家裡現有的吸水布即可。

（B）鉛筆：

　　一般打稿用，可以先用 B，如果先畫素描稿 2B-4B 都可以使用，注意打稿時要避免下筆太重，下筆太重線條會壓進紙裡，即便擦掉都還是會有凹痕，上水之後水會積在凹痕中，因為是傷到紙本身，此狀態基本無解，除非使用不透明水彩（如壓克力）蓋過。

（C）橡皮擦：

　　可備妥硬橡皮擦、軟橡皮兩種，一般建議用軟橡皮比較不會傷到水彩紙，不過初學者打線稿可能會越畫越深，此時軟橡皮擦不太掉，必須使用硬橡皮。

（D）水袋：

任何可裝水的容器都可以當作水袋，一般美術社、文具店都有販售。

（E）噴霧瓶：

噴霧瓶是用來打濕畫面，方便繼續繪畫。當我們上色後想再補色，但又怕水彩筆畫上去會帶走顏料時，就可以用噴霧瓶在畫面噴水，與用水彩筆打濕畫面是一樣的意思，但要注意特別注意區塊水量，避免積水。

（F）紙膠帶：

購買 0.5 公分或 1 公分寬的紙膠帶，使用時貼住四邊，注意不是四個角落貼一小條，假設圖畫紙四邊總長 60 公分，紙膠帶要撕 60 公分以上，完全貼住，用上述方法將四邊完全貼合。

（G）畫板：

一般筆者會裁大、中、小各種不同的壓克力來當作畫板，但不宜太薄，至少厚度 0.5 公分以上最好。美術社也有賣現成的畫板，可以自行選購適合的尺寸。

（H）調色盤：

調色盤材質可分為塑膠、鋁合金烤漆兩種。建議使用「折疊式」調色盤較為合適。市面上折疊式調色盤一盤分為 20 格或 30 格，一般而言擠到 20 格對初學者而言已是足夠。

調色盤顏色排列建議將「寒色」與「暖色」分開，如果是上下兩排（圖 1），最好是一排寒色，一排暖色；如果是一排，那就將寒暖色分為左右（圖 2），以免顏色相互混雜而弄髒。

01

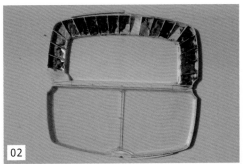

02

30 格鋁烤漆調色盤排色順序參考

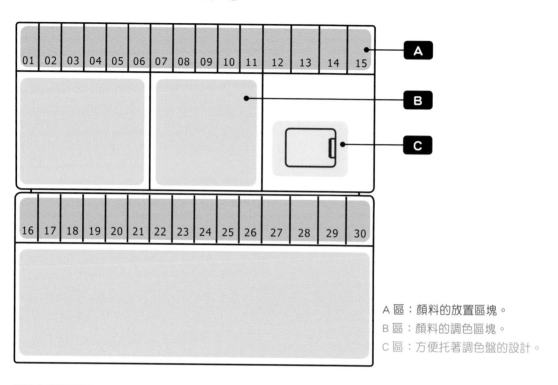

A 區：顏料的放置區塊。
B 區：顏料的調色區塊。
C 區：方便托著調色盤的設計。

葉綠 341 01	樹綠 599 02	橄欖綠 447 03	深胡克綠 312 04	淺胡克綠 314 05
淺胡克綠 314 06	專家 Winnir Green（好賓牌）721 07	空格 08	岱赭 074 09	焦赭 076 10
凡戴克棕 676 11	生赭 552 12	空格 13	象牙黑 331 14	焦茶 609 15

亮膚色 334 16	鎘黃 109 17	鎘橙 090 18	朱紅 686 19	鎘紅 095 20
玫瑰紅 580 21	暗紅（茜草紅）003 22	紅赭 362 23	紅紫 544 鮮紫 398 24	粉藍 679 25
天藍 139 26	鈷藍 179 27	群青（紺青）660 28	普魯士藍 538 29	鮮藍 327 30

第二單元

Part.2
水彩基礎練習

在進行水彩的基礎練習時
單色明暗、遠近的訓練是首要練習

初學者的水彩基礎練習中,除了形狀的素描基礎外,水彩的單色明暗訓練是進入水彩個體彩色描繪必需的首要練習。接下來會進行幾個「初學者必練」的示範,尤其是單色練習,透過這樣的練習,相信練習後讀者進入有色靜物時能更明確分出物體的遠近、明暗,繪製時可以更加得心應手。

第一節 單色練習

（一）單色基本四方形畫法

使用顏色：609 焦茶

01

畫輪廓

03

焦茶畫次亮面

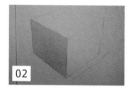

02

焦茶畫最亮面

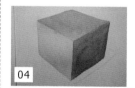

04

焦茶畫最暗面

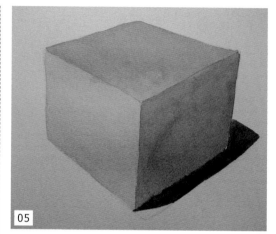

05

焦茶畫陰影

（二）單色基本圓球體畫法

使用顏色：609 焦茶

01

畫輪廓

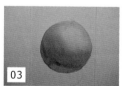

03

焦茶淡淡疊出次亮面

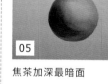

05

焦茶加深最暗面

02

焦茶淡淡畫出最亮面

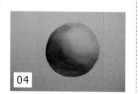

04

焦茶疊出最暗面

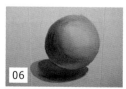

06

焦茶畫出陰影

（三）單色幾何十字形畫法

使用顏色：609 焦茶

01

畫輪廓

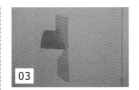

03

焦茶畫出次亮部

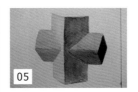

05

焦茶畫出更暗部

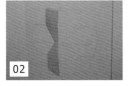

02

焦茶畫出最亮處

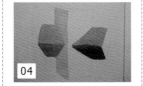

04

焦茶畫出次亮部

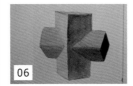

06

作品完成

（四）單色幾何三角形畫法

使用顏色：609 焦茶　　　　　　　　　　　　　　　　　　焦茶色由淺到深完成

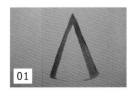

01

畫輪廓。焦茶畫出暗部

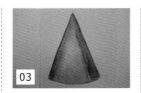

03

焦茶畫出亮部

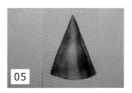

05

焦茶調整整體，加深次暗
部

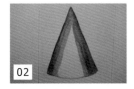

02

焦茶畫出次暗部

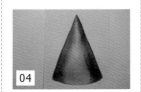

04

邊界用水暈染均勻

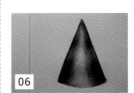

06

焦茶調整整體，加深暗部

（五）單色三角錐畫法

使用顏色：609 焦茶

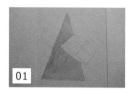

01

畫輪廓。焦茶畫出最亮面

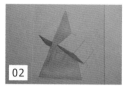

02

焦茶畫出暗面

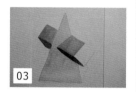

03

焦茶加深暗面，再畫出次
亮面

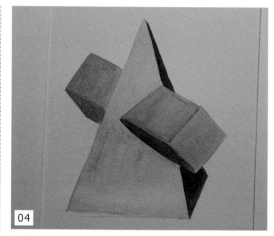

04

焦茶加深暗面，再畫出次
亮面

（六）單色幾何橢圓形畫法

使用顏色：609 焦茶

01

畫輪廓

03

焦茶畫出次暗面

05

用水暈染顏色邊界，洗出
反光面，再畫陰影

02

焦茶打底

04

焦茶畫出最暗面

06

焦茶畫出底座

(七) 單色多面體畫法

使用顏色：609 焦茶

01

畫輪廓

02

焦茶畫出最亮面

03

焦茶畫出次亮面

04

焦茶畫出最暗面

05

焦茶畫出反光面

06

焦茶畫出頂端次反光面

(八) 基本四方形與球體畫法

使用顏色：609 焦茶

01

畫輪廓

02

使用焦茶由淺開始

03

使用焦茶由淺而深加深

04

使用焦茶由淺而深加重

05

使用焦茶由深再加重

06

使用焦茶由深繪出暗部

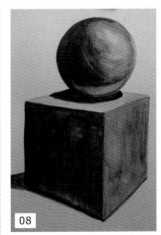

08

作品完成

（九）單色組合練習（幾何形畫法）

使用顏色：609 焦茶

01

畫輪廓

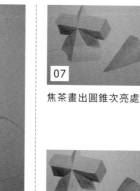

07

焦茶畫出圓錐次亮處

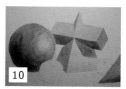

08

焦茶畫出三角錐最暗部

10

焦茶畫出圓形次亮及最暗

02

焦茶畫三角形亮部

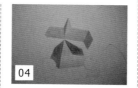

04

焦茶畫出三角形次暗部

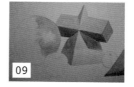

09

焦茶畫出圓形最亮部

11

焦茶畫出圓形次亮及最暗

03

焦茶畫三角形次暗部

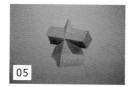

05

焦茶畫出三角形最暗部

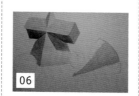

06

焦茶畫出圓錐最亮處

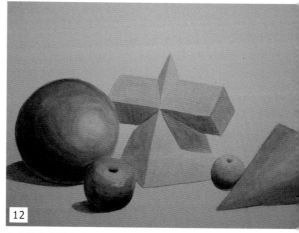

12

焦茶畫出陰影完成

第二節 質感練習

(一) 玻璃瓶質感

使用顏料：074 岱赭、312 深胡克綠、552 生赭、676 凡戴克棕

01

畫輪廓

02

岱赭、深胡克綠、生赭畫出玻璃底色，留出反光

03

岱赭、深胡克綠、生赭淡畫出底色

04

岱赭、深胡克綠、生赭畫出更深暗部

05

岱赭、深胡克綠、生赭畫出瓶口

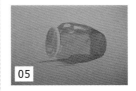

06

岱赭、深胡克綠、生赭細筆畫出暗色輪廓

07

岱赭、深胡克綠、生赭、凡戴克棕，畫出背景完成

(二) 布巾質感

使用顏料：609 焦茶、109 鎘黃、179 鈷藍、095 鎘紅

01

畫輪廓

02

焦茶、鎘黃畫出轉折底色

03

焦茶色、鈷藍畫出布線條顏色

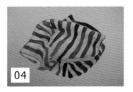

04

分別用步驟 2、步驟 3 顏色，疊出層次

05

焦茶、鎘黃畫出布的底色。焦茶色、鈷藍加強線條

06

鎘紅、鈷藍用大筆畫出轉折處，使布更有立體感，在繪製陰影

07

作品完成

(三）陶壺畫法

使用顏料：179 鈷藍、580 玫瑰紅、076 焦赭、676 凡戴克棕、660 紺青

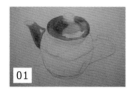
01

畫輪廓。鈷藍、玫瑰紅畫出亮部

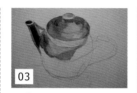
03

鈷藍、玫瑰紅畫出次暗

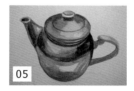
05

鈷藍、玫瑰紅繼續畫出

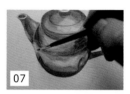
07

加一點玫瑰紅重疊，讓陶壺更有變化。

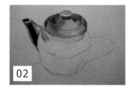
02

焦緒畫出壺蓋顏色

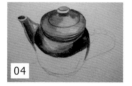
04

凡戴克棕、焦赭畫出暗色

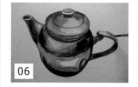
06

筆洗出反光處

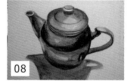
08

紺青加深陶壺顏色
最後用紺青、玫瑰紅畫陰影完成

(四）木頭畫法

使用顏料：090 鎘橙、074 岱赭、003 暗紅、179 鈷藍

01

先用鎘橙、岱赭分別打底

03

鎘橙、岱赭、暗紅分別繪製木頭底色

02

鎘橙、岱赭、暗紅繪製亮部

04

乾筆岱赭畫左邊木頭質感。暗紅、鈷藍畫陰影

06

用鈍刀劃出木頭質感

第三節 單色蘋果畫法練習

（A）青蘋果基礎練習

（一）青蘋果畫法

使用顏料：341 葉綠色、346 檸檬黃、447 橄欖綠、312 深胡克綠、090 鎘橙、686 朱紅、660 紺青、580 玫瑰紅

01

畫輪廓

02

葉綠色、檸檬黃畫出亮部

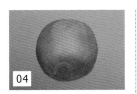

04

葉綠色畫中明度

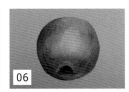

06

鎘橙用乾筆畫出

03

葉綠色畫中明度

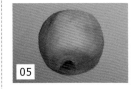

05

橄欖綠、深胡克綠畫出

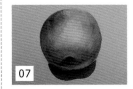

07

朱紅加深畫出蘋果紅色部份，紺青、玫瑰紅畫出陰影完成

（二）青蘋果畫法

使用顏色：341 葉綠色、346 檸檬黃、447 橄欖綠、312 深胡克綠、090 鎘橙、686 朱紅、660 紺青、580 玫瑰紅

01

畫輪廓

02

葉綠色、檸檬黃畫亮部

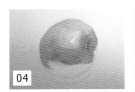

04

橄欖綠畫出

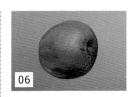

06

鎘橙、朱紅畫出綠色蘋果轉紅部分

03

葉綠色、橄欖綠畫出

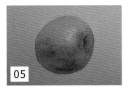

05

橄欖綠、深胡克綠畫出暗部

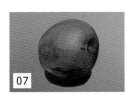

07

紺青、玫瑰紅畫出陰影完成

（三）青蘋果畫法

使用顏料：341 葉綠色、346 檸檬黃、447 橄欖綠、312 深胡克綠、660 紺青、
580 玫瑰紅、076 焦赭

01

畫輪廓

03

葉綠色、橄欖綠畫出次亮
部

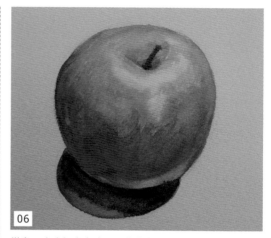

02

葉綠色、檸檬黃畫出亮部

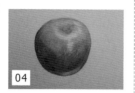

04

橄欖綠、深胡克綠畫出最
暗部

06

紺青、玫瑰紅畫出陰影。焦赭畫出梗完成

（四）青蘋果畫法

使用顏色：341 葉綠色、346 檸檬黃、483 永久綠、476 永久深綠、312 深胡克綠、
660 紺青、179 鈷藍、580 玫瑰紅

01

畫輪廓

03

永久深綠、葉綠色畫出中
明度

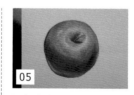

05

深胡克綠、紺青加深最暗
部。鈷藍、玫瑰紅、葉綠
色畫蒂頭

02

葉綠色、檸檬黃畫出青蘋
果亮部

04

永久深綠、永久綠畫出蘋
果暗部

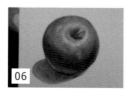

06

鈷藍、玫瑰紅畫出陰影完
成

（B）紅蘋果基礎練習

（一）紅色蘋果側面畫法

使用顏料：090 鎘橙、686 朱紅、206 洋紅（韓）、580 玫瑰紅、003 暗紅、074 岱赭、
676 凡戴克棕、660 紺青、544 紅紫

畫輪廓

鎘橙、洋紅染出亮部

玫瑰紅、暗紅畫最深顏色

凡戴克棕、暗紅、朱紅、
紅紫加深暗部，增加質感

紅紫淡淡畫出反光面

洋紅、玫瑰紅畫出更深顏
色

玫瑰紅、暗紅、岱赭加深
顏色

紺青、玫瑰紅畫出陰影

（二）紅色蘋果側面畫法

使用顏料：179 鈷藍、580 玫瑰紅、090 鎘橙、686 朱紅、003 暗紅、206 洋紅（韓）、660 紺青

畫輪廓

鎘橙、朱紅畫出淡淡亮色

玫瑰紅、暗紅畫出次暗

暗紅、紺青畫出線條。鎘
橙、紺青、鈷藍畫蒂頭

玫瑰紅畫出次暗色

正紅、暗紅、紺青畫出最
暗面、蘋果上的暗線條

鈷藍、玫瑰紅畫出陰影完
成

（三）一個蘋果畫法

使用顏料：090 鎘橙、686 朱紅、203 正紅、179 鈷藍、580 玫瑰紅、206 洋紅（韓）、
076 焦赭、398 鮮紫

01
畫輪廓

03
鈷藍、玫瑰紅畫出反光部分

05
洋紅畫出暗部，用少許焦赭、洋紅加深

02
鎘橙、朱紅、正紅亮部

04
正紅畫出蘋果中明度。洋紅畫出暗部

06
洋紅、鮮紫加深暗部。玫瑰紅點出質感。鮮紫、鈷藍、玫瑰紅畫出陰影

（四）一個蘋果畫法

使用顏料：686 朱紅、580 玫瑰紅、179 鈷藍、203 正紅、206 洋紅（韓）、398 鮮紫、
090 鎘橙、346 檸檬黃

01
畫輪廓

03
鈷藍、玫瑰紅畫出

05
洋紅、鮮紫畫出暗部與質感；檸檬黃點出蘋果上細點。畫出蒂頭與陰影

02
鎘橙、朱紅、玫瑰紅染出淡色

04
正紅、洋紅、鮮紫，畫出中明度

06
鮮紫重疊暗處，鈷藍、玫瑰紅畫影子完成

（C）單色蘋果組合（單色蘋果畫法）

使用顏色：609 焦茶

單色蘋果練習是初學水彩基礎練習，目地是讓初學者有了基本形練習基礎後進一步練習單色，增強明暗概念。用單色練習繪製蘋果，才更能清楚畫出彩色的蘋果，因此單色蘋果練習對於初學者是必需的。

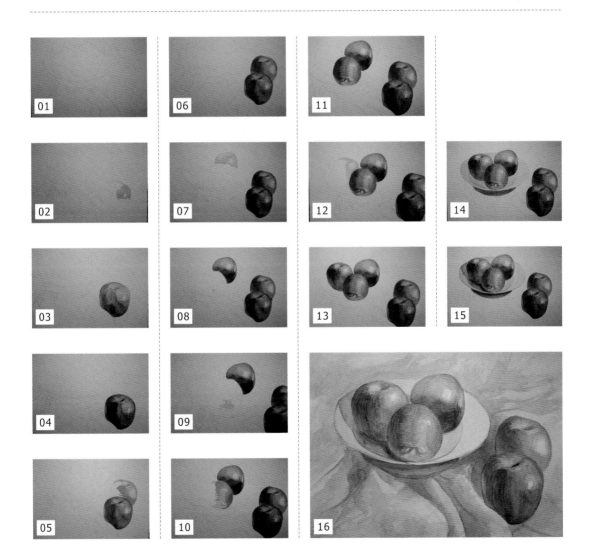

第四節 六個顏色就可以調出很美的灰

檸檬黃 346	鎘黃 109	鈷藍 179	天藍 139	鎘紅 095	暗紅 003

混搭這六個顏色就可以調出不同明度、彩度的「中間色或暗色」，這也是水彩畫和油畫不同的地方。

水彩是以「水」為媒介，畫在紙上有一種透明感，初學者可將這六個顏色變化後，再加入其他顏色，如綠色，調出的綠會有不同的色彩美感，初學者不妨嘗試調色看看，會有想不到效果。

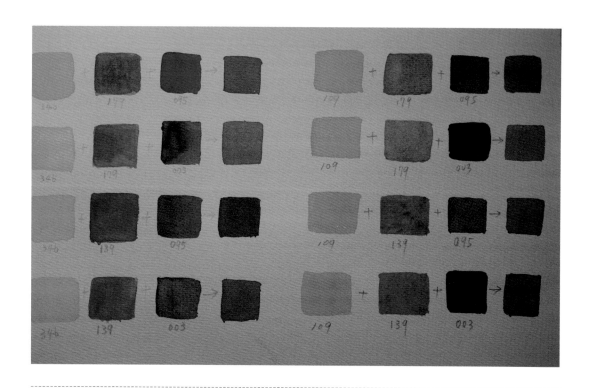

第五節 灰色調調綠色，調出美麗樹顏色

筆者用346檸檬黃、179鈷藍、095鎘紅調出帶灰色調的綠，搭配599樹綠可以調出更美的綠色，綠愈淺，檸檬黃用量稍多；反之綠愈深，鈷藍、檸檬黃就稍多。

這樣調出的綠色較符合自然的綠，不會太生硬死板，這個練習可以幫助初學者調出更豐富的色彩，掌握色彩染色變化。

第六節 少用純綠色來畫樹

純綠色畫樹是一般初學者的通病，這樣的風景畫會顯得千篇一律沒有變化。左右兩張畫樹比較。左邊顏色顯得沉穩，而右邊顯得俗氣。

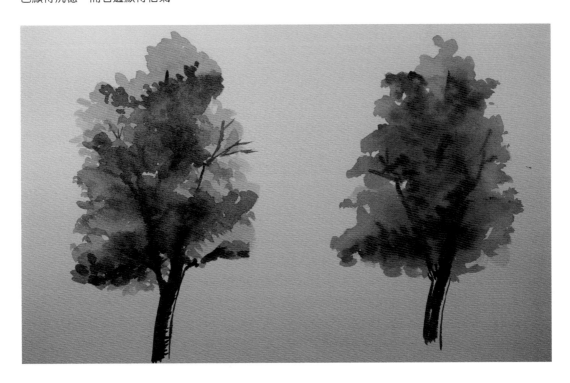

第七節 寫生之「如何畫綠色樹？」的要訣

下圖 A、B、C、D 都是以 660 紺青、003 暗紅為底，再加入不同綠色繪製而成。

A是加 696 青綠；B是加 599 樹綠；C是加 312 深胡克綠；D是加 447 橄欖綠。E 以 609 焦茶加 312 深胡克綠；F 則以 609 焦茶加 346 檸檬黃調製。

最後 A、B、C、D、F 都再調 676 凡戴克棕。六棵樹顏色有明顯或些微差異，目地是要訓練自己分辨出不同的「綠」，而不只是用綠色調綠色，樹永遠只有一個顏色。

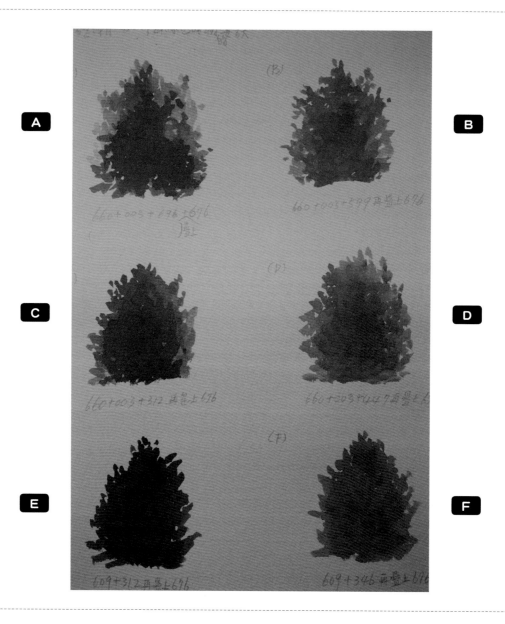

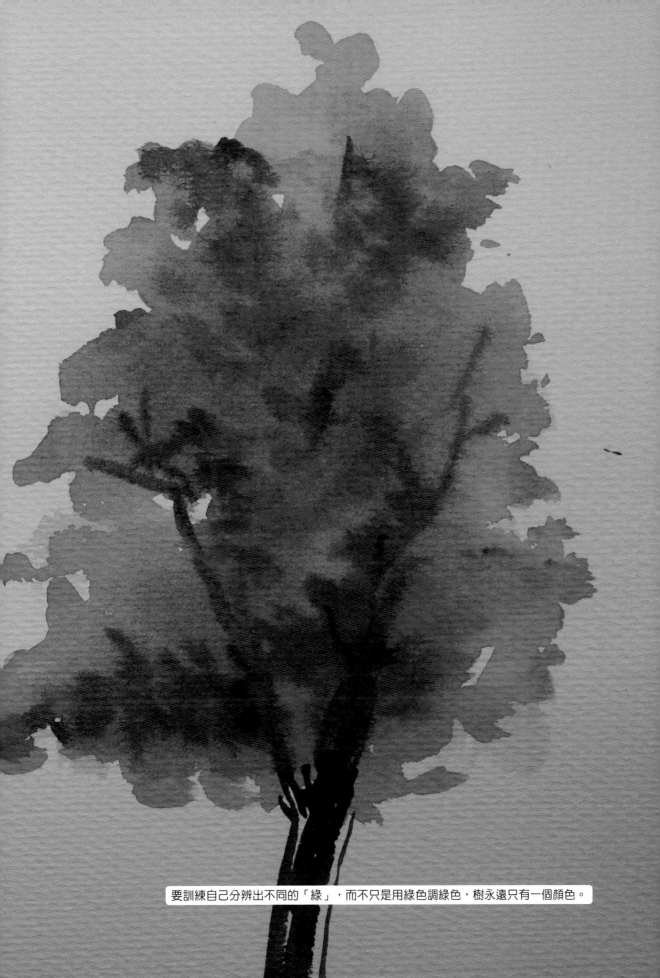

要訓練自己分辨出不同的「綠」，而不只是用綠色調綠色，樹永遠只有一個顏色。

第三單元

Part.3
認識水彩基礎技法

水彩的「三大」基礎技法
「重疊法」、「縫合法」與「渲染法」

水彩技法常見的有「重疊法」、「縫合法」與「渲染法」。這三種技法是初學者學習水彩畫需優先認識的三種基礎技法，除了三個技法之外，水彩最重視「水的控制」，透過控制水量多寡、方向決定技法的呈現效果。

熟悉瞭解 3+1，「重疊法、縫合法、渲染法」為 3，「水的控制」為 1，熟悉基本的繪畫方法，對水彩畫能有一個基本的實作方向，把基礎夯實才能在創作上更上一層樓，作品也會更生動有趣。

第一節 重疊法

（一）重疊法的應用「蘋果練習」

使用顏色：203 正紅（韓）、206 洋紅（韓）、580 玫瑰紅、003 暗紅

圖中的蘋果從草稿輪廓到繪製結束，總共有六個步驟，五個步驟由筆觸重疊而成，這就是「重疊法」。

顏色由淺而深，為了讓初學者用較簡單的方式畫出蘋果，本次只用純色來示範蘋果。

例外筆者再用幾個簡單的不同色（對比色）畫出重疊法就有不同趣味。

（二）重疊法的應用「荷葉練習」

使用顏色：447 橄欖綠、559 樹綠

01

畫輪廓

02

橄欖綠、樹綠淺淺打底畫出明暗

03

橄欖綠、樹綠畫出葉脈

04

樹綠加深畫面，完成

第二節 縫合法

縫合法一般對水彩初學者而言，較少用也較難，原因是色彩與色彩之間在縫合後，如果產生色彩不協調、邊線反差過大之狀況反而會弄巧成拙。縫合法通常會再搭配重疊法，也是先「縫合再重疊」。

唯一要注意的是在縫合時色彩明度、彩度不要差距過大，否則在用重疊法時也是會造成繪畫效果失敗。

縫合法的應用：山的練習

使用顏色：074 岱赭、599 樹綠、109 鎘黃、003 暗紅

畫輪廓

岱赭（多一點）、樹綠（少一點）畫出亮部

樹綠（多一點）、岱赭（少一點）畫出陰影

鎘黃、暗紅畫出紫色部分。岱赭、樹綠調顏色繪製大面積

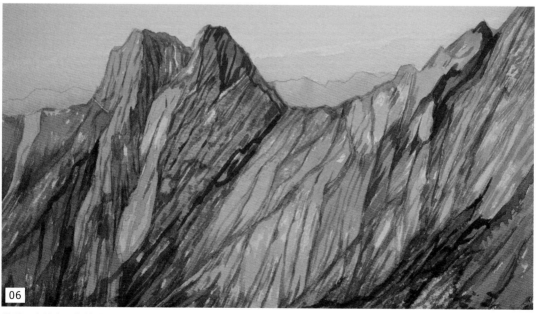

分別用上述色彩乾筆繪製質感，縫合完成

第三節 渲染法

渲染畫技法是水彩基本技法，是渲染法是在水分還未乾之前，加上水彩顏料，而顏料也往往隨水分的稀釋擴散而降底水彩彩度，因此渲染畫期本注意：

1. 顏色要飽和。
2. 下筆上色位置要在構圖之中就要想好，否則也往往在繪畫過程中，把畫面弄亂。
3. 由淺而深的加顏色，使畫面更立體。

（一）渲染法示範

使用顏色：179 鈷藍、003 暗紅、660 群青、312 胡克綠、109 鎘黃

01

畫輪廓。鈷藍、暗紅畫天空

02

鈷藍畫出遠山

03

群青、胡克綠畫出近山

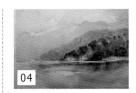

04

群青、暗紅加深暗部。群青、鎘黃與暗紅畫水面。鈷藍與暗紅畫樹木與船。

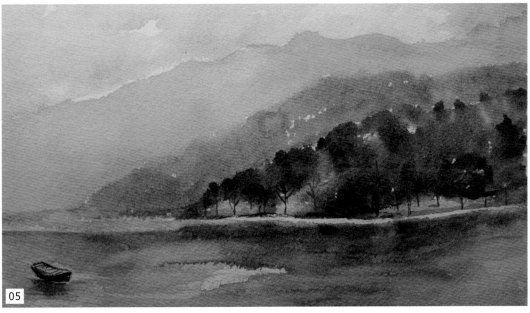

05

微調整體，完成

（二）由深而淺渲染畫

使用顏色：679 粉藍、139 天藍、003 暗紅、179 鈷藍、660 群青、346 檸檬黃、109 鎘黃

01

畫輪廓。先用排筆打濕畫面

03

鈷藍、群青、暗紅畫主山

05

群青畫近山

02

粉藍、天藍畫天空及遠山，天空加暗紅

04

群青、暗紅暈染

06

鎘黃畫近平地

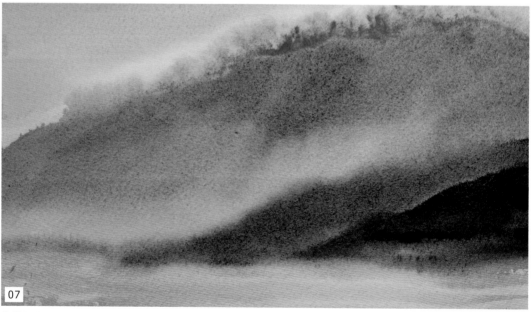

07

檸檬黃畫遠平地

第四節 其他與複合技法

（一）濕中濕水彩技法

濕中濕技法故名思義是在紙未乾時先上一層顏料，於顏料未乾時再疊一層顏料，作畫過程注意顏料濃度、水分與時間掌握。

使用顏色：109 鎘黃、095 鎘紅、179 鈷藍、609 茶焦、696 青綠、312 深胡克綠

01

先用鎘黃、鎘紅、鈷藍調稀打底

02

再以鎘紅、鈷藍調成紅紫重疊，畫板拿高讓水流下來

03

再重覆上述步驟加深遠山顏色

04

以深胡克綠、茶焦色快速畫出樹木

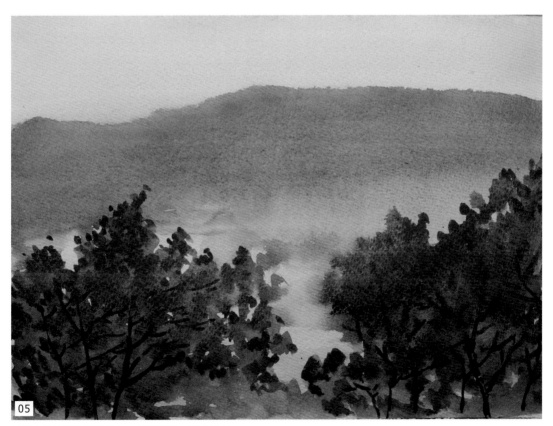

05

趁著未乾時再快速用茶焦、青綠調色，疊上樹枝

（二）縫合 + 重疊法 + 指尖運用：樹畫法

當讀者學習如何運用縫合加重疊法畫樹時，可以再嘗試用指甲刮出樹幹的光，也就是用指甲尖端趁畫面末乾時快速劃出，不過這種畫法一般較好水彩紙反而效果不好，這是因為較好的水彩紙吸水性較佳，顏料馬上吸進去，反而不適合用指尖。倒是可以用挖顏料刀趁顏料末乾時快速刮出。圖中是一般義大利水彩紙，當讀者畫出樹幹，馬上用指甲快速劃過，指甲把水分前推，就會留下樹幹亮部。

使用顏色：179 鈷藍、003 暗紅、346 檸檬黃、447 橄欖綠

01

先畫輪廓

03

鈷藍、暗紅、橄欖綠畫出

05

鈷藍、暗紅、一點檸檬黃、一點橄欖綠畫出

02

鈷藍、暗紅，加一點檸檬黃、一點橄欖綠畫出

04

鈷藍、橄欖綠畫出

06

鈷藍、橄欖綠、暗紅畫出枝幹與部分葉片

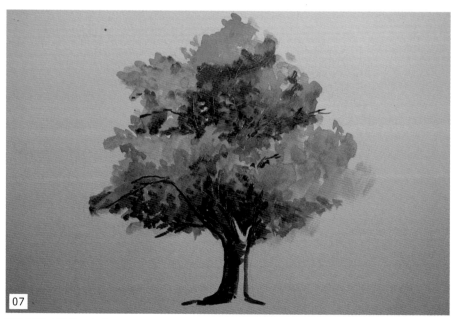

07

用指甲刮出樹幹，完成

綜合水彩技法：紅葡萄基本練習

畫葡萄是應用到水彩技基本技法，水渲染、縫點、重三種基本技法而成。觀察與練習畫出紅葡萄各個角度練習，圖中的紅葡萄可以看出每個葡萄的顏色均有不同，在畫畫時須注意：

1. 水分多寡影響濃淡。
2. 紅葡萄較深，顏色須紅色中帶藍，才能使葡萄水彩畫看起來更生動。

使用顏色：095 鎘紅、179 鈷藍、660 紺青、580 玫瑰紅、003 暗紅、398 鮮紫、599 樹綠

01

畫輪廓

02

以水渲染，先以鎘紅、鈷藍水渲染畫出寒暖，記得留白

03

同上畫出，暗色加入紺青使得紅葡萄更暗

04

以鎘紅、鮮紫渲染畫出亮色

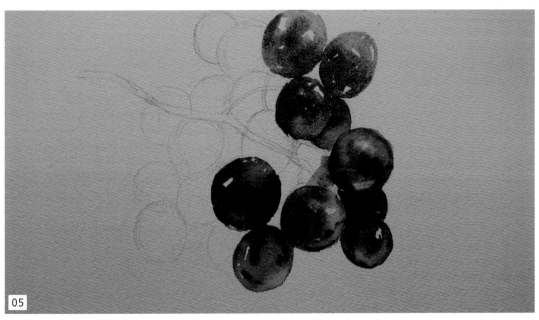

05

以縫合法將玫瑰紅、暗紅畫出紅色葡萄部分

06

同上顏色畫出，暗紅、紺青，加深暗部

07

同上顏色畫出，並以紺青、鮮紫加深葡萄的暗部

08

葡萄的邊緣以細筆擦亮

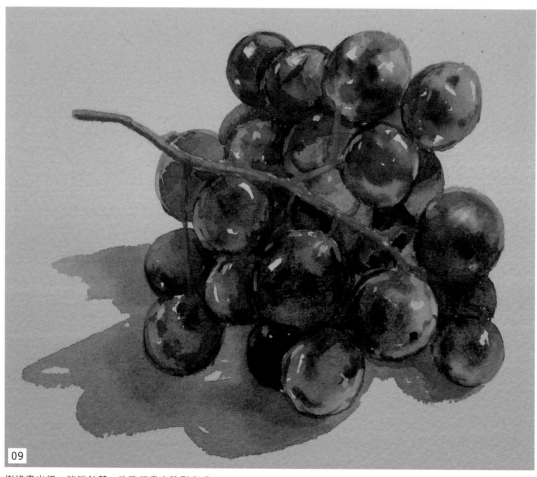

09

樹綠畫出梗。淡淡鈷藍、玫瑰紅畫出陰影完成

第四單元

Part.4
靜物示範

透過作者對於水彩的介紹與示範
讓入門水彩畫者能有所啟發，進而有助學習水彩

內容有多種水彩素材與畫法，是水彩學習入門中的必備技巧
從實例的繪畫過程中，讓讀者對於學習水彩能更有興趣

01

兩個青蘋果

使用顏料： 341 葉綠、346 檸檬黃、447 橄欖綠、312 深胡克綠、476 永久深綠、483 永久綠

01

畫輪廓

02

葉綠、檸檬黃畫出亮部

03

葉綠、橄欖綠畫出左邊蘋果中明度

04

橄欖綠、深胡克綠畫出左邊蘋果暗部

05

深胡克綠、檸檬黃畫出右邊蘋果亮部

06

深胡克綠、永久深綠、永久綠畫出右邊蘋果整體

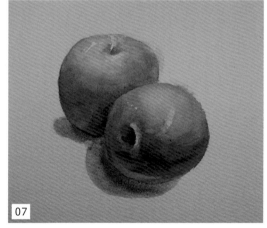

07

鈷藍（顏料外）、玫瑰紅（顏料外）畫出陰影

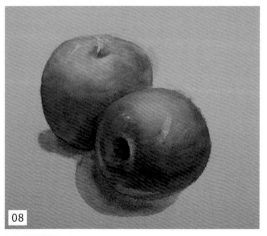

08

作品完成 調整左右蘋果暗部作品完成

02

靜物示範 —— 食物類 —— 繪畫步驟

兩個紅蘋果

使用顏料： 686 朱紅、090 鎘橙、580 玫瑰紅、003 暗紅、109 鎘黃

01

畫輪廓

04

玫瑰紅、暗紅畫出蘋果暗部

05

鎘橙、鎘黃畫出右邊蘋果最亮部

02

朱紅、鎘橙畫出左邊最亮部

03

玫瑰紅、朱紅畫出蘋果中明度

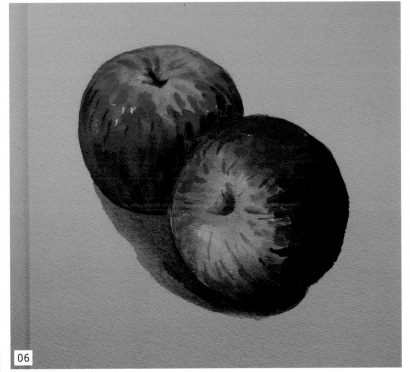

06

作品完成 暗紅色、玫瑰紅、鮮紫（顏料外）畫出蘋果暗部。鈷藍（顏料外）、玫瑰紅畫陰影完成

03

梨子畫法（A）

使用顏料： 090 鎘橙、580 玫瑰紅、076 焦赭、314 淺胡克綠、074 岱赭、179 鈷藍

01 畫輪廓

04 淺胡克綠、焦赭畫出蒂頭與暗面反光

05 岱赭、焦赭點出斑點

02 鎘橙、一點樹綠（顏料外）畫出亮部

03 鎘橙、一點生赭（顏料外）畫出明暗

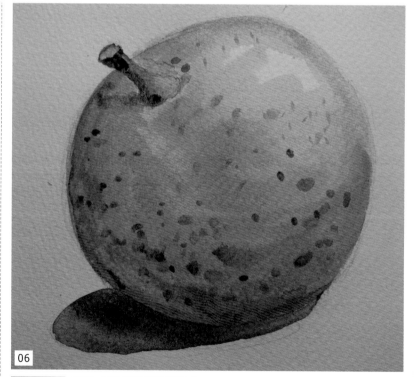

作品完成 鈷藍、玫瑰紅畫出陰影完成

04

靜物示範 ── 食物類 ── 繪畫步驟

梨子畫法（B）

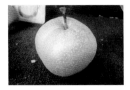

使用顏料：552 生赭、109 鎘黃、447 橄欖綠、074 岱赭、076 焦赭、696 青綠

01

畫輪廓

02

生赭、鎘黃畫出淡淡亮部

04

岱赭、生赭畫出暗部

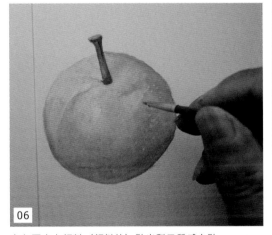

06

白色壓克力顏料（顏料外）點出梨子質感白點

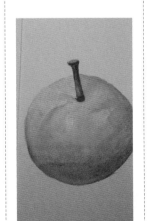

03

生赭、橄欖綠畫出中明度

05

岱赭、焦赭、青綠畫出梗

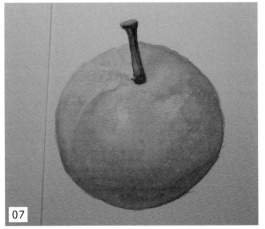

07

作品完成

05

静物示範 ── 食物類 ── 繪畫步驟

四個番茄

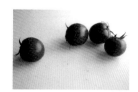

使用顏料：660 紺青、580 玫瑰、206 洋紅（韓）、314 淺胡克綠、074 岱赭

01

畫輪廓

02

紺青、玫瑰紅畫出淡淡互補色

05

紺青、玫瑰紅畫出陰影

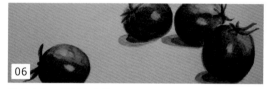

06

淺胡克綠、岱赭畫出蒂

03

洋紅、玫瑰紅畫出番茄的主色，洗出亮部

04

玫瑰紅、鈷藍（顏料外）、洋紅畫出暗部

07

作品完成　洋紅修正番茄顏色完成

06

靜物示範 —— 食物類 —— 繪畫步驟

綠色番茄畫法

使用顏料： 179 鈷藍、580 玫瑰紅、109 鎘黃、090 鎘橙、686 朱紅、314 淺胡克綠、
074 岱赭、676 凡戴克棕

01

畫輪廓

02

鈷藍、玫瑰紅

04

鎘黃、淺胡克綠繪製局
部，再調入淺胡克綠、凡
戴克棕局部染色

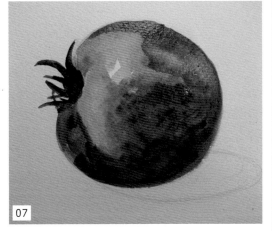

07

淺胡克綠、凡戴克棕畫出蒂葉

03

鎘黃、朱紅繪製色調

05

淺胡克綠、岱赭畫中間色

06

淺胡克綠、凡戴克棕畫出
暗部

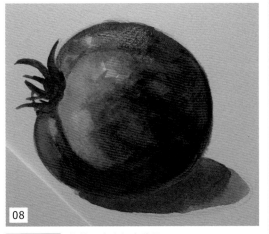

08

作品完成 鈷藍、玫瑰紅畫陰影

07

一盤紅番茄

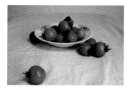

使用顏料： 203 正紅（韓）、206 洋紅（韓）、599 樹綠、660 紺青、
170 鈷藍、003 暗紅

01

畫輪廓

02

正紅淡淡畫亮部

04

暗紅畫出番茄暗部

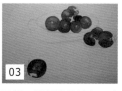

03

正紅、洋紅畫番茄色，暗
紅畫出暗番茄色

05

樹綠、紺青畫出蒂

06

鈷藍、正紅畫出較亮陰影

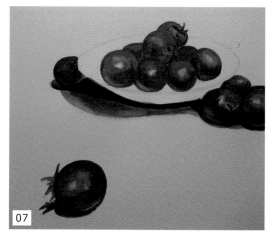

07

鈷藍、正紅畫較暗陰影

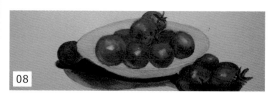

08

鈷藍、暗紅畫出盤子

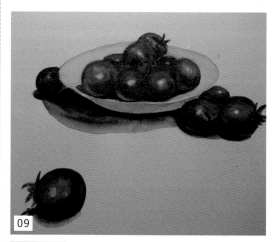

09

作品完成　鈷藍、正紅畫陰影完成

08

靜物示範 ── 食物類 ── 繪畫步驟
橘子畫法

使用顏料： 109 鎘黃、090 鎘橙、696 青綠、074 岱赭、076 焦赭、179 鈷藍、
580 玫瑰紅

01
畫輪廓

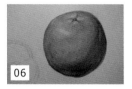

06
一點焦赭重疊

02
鎘黃、鎘橙畫出橘子亮部

07
鎘黃、鎘橙疊上顏色

03
鎘橙畫出主色

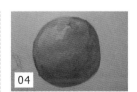

04
鎘橙、一點青綠畫出暗部

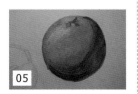

05
一點岱赭重疊

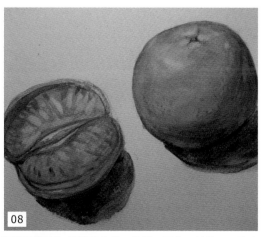

作品完成 鎘橙畫出橘子的瓣，最後用鈷藍、一點玫瑰紅畫影子

08

09

黃色與綠色橘子

使用顏料：179 鈷藍、580 玫瑰紅、346 檸檬黃、109 鎘黃、686 朱紅、314 淺胡克綠、447 橄欖綠、599 樹綠

01

畫輪廓

02

檸檬黃、鎘黃畫亮部

03

檸檬黃畫出左邊橘子中暗部

04

檸檬黃畫出、朱紅畫出暗部

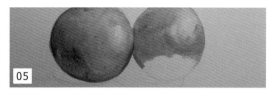

05

淺胡克綠、鎘黃畫出右邊綠色橘子亮部

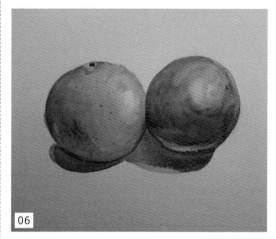

06

橄欖綠、樹綠畫出綠色橘子暗部

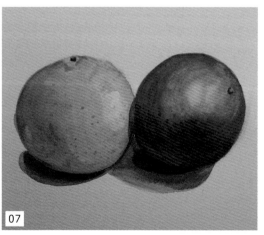

07

作品完成 鈷藍、深胡克綠（顏料外）、橄欖綠畫出綠色橘子暗部。鈷藍、玫瑰紅畫出橘子陰影。

10 靜物示範 ── 食物類 ── 繪畫步驟
竹筍畫法

使用顏料： 179 鈷藍、580 玫瑰紅、552 生赭、076 焦赭、676 凡戴克棕、
314 淺胡克綠

01 畫輪廓

02 鈷藍、玫瑰紅畫出互補色

04 凡戴克棕、焦赭畫出底色

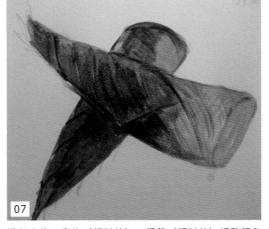

07 淺胡克綠、青綠（顏料外）、鎘黃（顏料外）調整顏色飽和度

03 生赭、焦赭畫出竹筍亮色

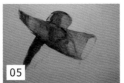

05 凡戴克棕、淺胡克綠畫竹筍本色

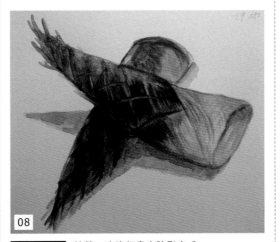

08 **作品完成** 鈷藍、玫瑰紅畫出陰影完成

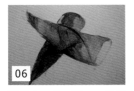

06 淺胡克綠多一點、一點青綠（顏料外）畫出竹筍顏色

芋頭畫法

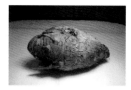

使用顏料： 179 鈷藍、580 玫瑰紅、074 岱赭、076 焦赭、552 生赭、660 紺青、676 凡戴克棕、003 暗紅

01

畫輪廓

06

凡戴克棕扁筆繪製質感

02

鈷藍、玫瑰紅畫出互補色

07

用筆的筆柄尖，劃刮出芋頭皮質感

03

岱赭、生赭畫出上面亮部顏色

04

焦赭、凡戴克棕畫出芋頭較暗色彩

05

凡戴克棕加強暗部

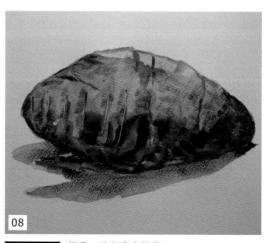

作品完成　紺青、暗紅畫出陰影

12

靜物示範 ── 食物類 ── 繪畫步驟

玉米畫法

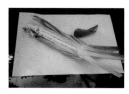

使用顏料： 179 鈷藍、580 玫瑰紅、447 橄欖綠、074 岱赭、696 青綠、552 生赭、109 鎘黃、090 鎘橙

01 畫輪廓

07 青綠、生赭畫出顏色

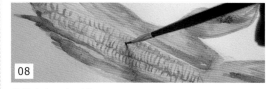

08 岱赭畫出玉米形狀

02 鈷藍、玫瑰紅畫出互補色

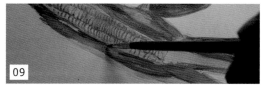

09 青綠、生赭畫出葉子形狀

03 橄欖綠、岱赭畫出葉子顏色

06 鎘黃、鎘橙、岱赭畫出玉米

04 橄欖綠、岱赭、青綠畫出較暗顏色

05 青綠、生赭畫出顏色

10 **作品完成** 鈷藍、玫瑰紅畫出陰影完成

13

靜物示範 ── 食物類 ── 繪畫步驟

苦瓜畫法

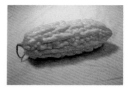

使用顏料： 179 鈷藍、580 玫瑰紅、109 鎘黃、090 鎘橙、074 岱赭、676 凡戴克棕、
696 青綠

01

畫輪廓

03

鎘黃、鎘橙畫出亮部

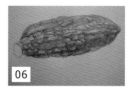

06

岱赭、鎘橙畫出苦瓜的形
狀

04

岱赭、鎘橙畫出較次亮部

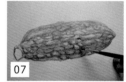

07

岱赭淡淡重疊、深苦瓜顏
色

02

鈷藍、玫瑰紅淡淡畫對比色

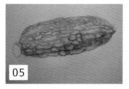

05

岱赭、青綠、深其暗部

08

凡戴克棕、深苦瓜形狀

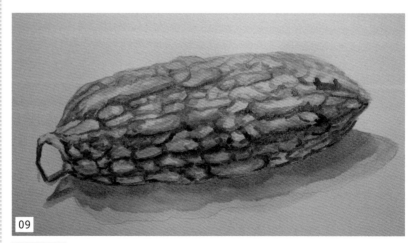

09

作品完成 鈷藍、玫瑰紅畫出影子完成

14

靜物示範 —— 食物類 —— 繪畫步驟

吐司畫法

使用顏料：179 鈷藍、580 玫瑰紅、074 岱赭、076 焦赭、552 生赭

01

畫輪廓

02

鈷藍、玫瑰紅、生赭畫出吐司表面

03

岱赭、焦赭畫出吐司皮

04

岱赭、焦赭畫出吐司皮

05

岱赭、焦赭，畫出吐司皮

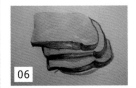

06

岱赭畫吐司皮暗部

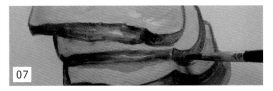

07

岱赭畫出吐司皮，重疊讓顏色更有變化

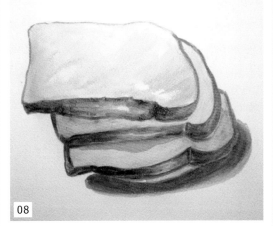

08

鈷藍、玫瑰紅畫深影子

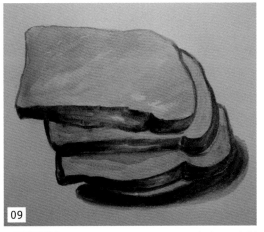

09

作品完成 生赭淡淡的繪製吐司表面，讓吐司更有變化完成

15 枇杷畫法

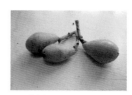

使用顏料： 179 鈷藍、580 玫瑰紅、109 鎘黃、090 鎘橙、599 樹綠、686 朱紅、447 橄欖綠、544 紅紫

01 畫輪廓

06 岱赭（顏料外）畫深顏色

02 鈷藍、玫瑰紅畫出互補色

07 岱赭（顏料外）、樹綠、橄欖綠畫出蒂色

09 鈷藍、玫瑰紅畫出陰影

03 鎘黃、鎘橙、朱紅畫出亮色

08 朱紅加深顏色

10 鈷藍、玫瑰紅加深陰影

04 朱紅畫出琵琶的主色

05 岱赭（顏料外）、樹綠畫出蒂色

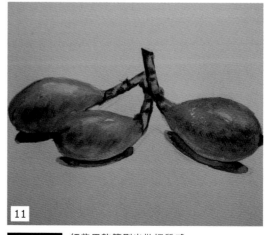

11 **作品完成** 紅紫用乾筆刷出枇杷質感

16

靜物示範 —— 食物類 —— 繪畫步驟

螃蟹畫法

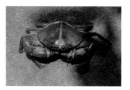

使用顏料：660 紺青、580 玫瑰紅、074 岱赭、076 焦赭、312 深胡克綠、676 凡戴克棕、003 茜草紅（暗紅）

01

畫輪廓

02

紺青、玫瑰紅畫出淡淡互補色

03

岱赭、焦赭、深胡克綠畫出底色

04

岱赭、深胡克綠畫出較深顏色

05

焦赭、深胡克綠、凡戴克棕畫出螃蟹的整體色

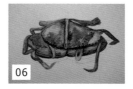

06

茜草紅、凡戴克棕畫出暗部

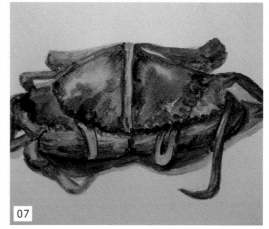

07

茜草紅、凡戴克棕細筆畫出暗部，紺青、玫瑰紅畫出陰影

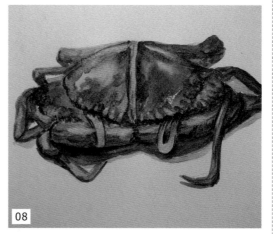

08

作品完成 小筆洗出螃蟹的亮處，並用紺青、玫瑰紅加強影子

17

綠與白花椰菜

使用顏料： 109 鎘黃、599 樹綠、660 紺青、314 淺胡克綠、696 青綠、074 岱赭、
076 焦赭、676 凡戴克棕、552 生赭

01

畫輪廓

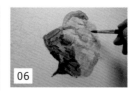

06

焦赭、凡戴克棕畫白花椰
菜深色

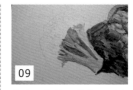

09

青綠、岱赭、焦赭畫暗色
梗

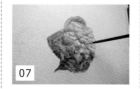

07

焦赭、凡戴克棕用細筆畫
出

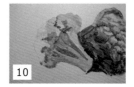

10

青綠、岱赭畫出綠色花椰
菜

02

紺青、玫瑰紅（顏料外）
畫出淡淡的互補色

05

凡戴克棕、青綠畫出深葉
子

08

樹綠、岱赭畫出淡色梗

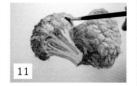

11

筆洗出淡色綠花椰菜

03

岱赭、焦赭、鎘黃、生赭
畫亮處

04

樹綠、淺胡克綠、青綠畫
出淺色葉子

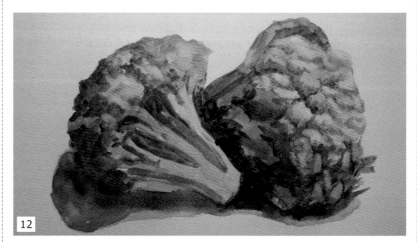

12

作品完成 紺青、玫瑰紅（顏料外）畫出陰影

18 釋迦畫法

靜物示範 —— 食物類 —— 繪畫步驟

使用顏料： 179 鈷藍、580 玫瑰紅、599 樹綠、447 橄欖綠、314 淺胡克綠、076 焦赭、
676 凡戴克棕、552 生赭

01

畫輪廓

02

鈷藍、玫瑰紅淡淡畫出互補色

03

生赭、樹綠、橄欖綠畫出底色

04

焦赭、淺胡克綠畫出釋茄瓣

05

焦赭、淺胡克綠畫出暗部釋茄瓣

06

淺胡克綠、焦赭畫出暗部

07

焦赭用細筆畫出淡淡的瓣

08

凡戴克棕、淺胡克綠畫出更暗部

09

凡戴克棕、淺胡克綠細筆畫出釋茄的斑點

10

作品完成 凡戴克棕、淺胡克綠細筆畫出釋茄的斑點

19 南瓜畫法

使用顏料：179 鈷藍、580 玫瑰紅、599 樹綠、314 淺胡克綠、074 岱赭、076 焦赭、
552 生赭、447 橄欖綠、109 鎘黃、686 朱紅

01 畫輪廓

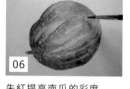

06 朱紅提高南瓜的彩度

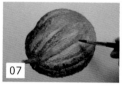

07 橄欖綠、焦赭畫出皮質感

02 鈷藍、玫瑰紅先畫互補色

04 岱赭、焦赭畫出梗

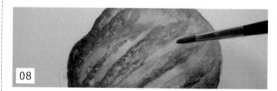

08 將筆尖沾水洗出亮部，更有立體感

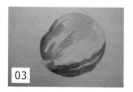

03 樹綠、橄欖綠、淺胡克綠、焦赭畫出南瓜的綠色皮

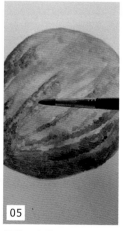

05 鎘黃、生赭、朱紅畫出皮顏色

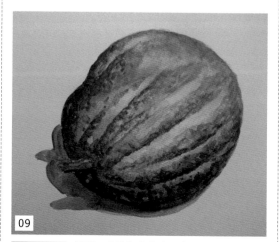

09 **作品完成** 鈷藍、玫瑰紅畫出陰影完成

20

靜物示範 —— 食物類 —— 繪畫步驟
剖半南瓜畫法

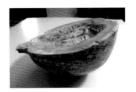

使用顏料：179 鈷藍、580 玫瑰紅、109 鎘黃、090 鎘橙、447 橄欖綠、076 焦赭

01

畫輪廓

02

鈷藍、玫瑰紅畫出淡淡互補色

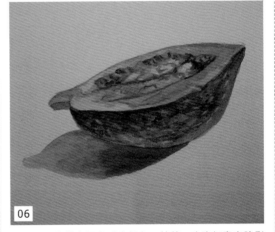

06

橄欖綠、焦赭畫深南瓜皮顏色。鈷藍、玫瑰紅畫出陰影完成

03

鎘黃、鎘橙南瓜果肉

04

玫瑰紅畫深色果肉

05

玫瑰紅畫深色果肉

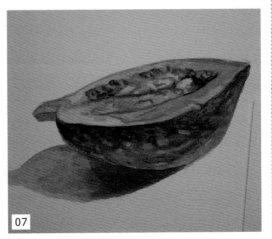

07

作品完成　再次用鈷藍、玫瑰紅加強陰影暗部，完成

21

一個馬鈴薯

使用顏料：580 玫瑰紅、179 鈷藍、552 生赭、074 岱赭、076 焦赭、676 凡戴克棕

01

畫輪廓

02

玫瑰紅、鈷藍畫出互補亮色

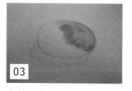

03

生赭、岱赭畫出馬鈴薯亮色

04

岱赭畫出中間色

05

岱赭畫出中間色

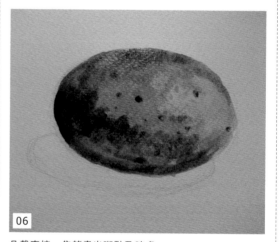

06

凡戴克棕、焦赭畫出斑點及暗處

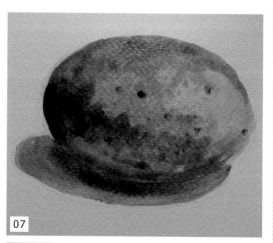

07

作品完成 玫瑰紅、鈷藍畫出陰影完成

22

靜物示範 —— 食物類 —— 繪畫步驟
兩個馬鈴薯

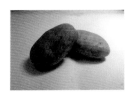

使用顏料： 109 鎘黃、179 鈷藍、686 朱紅、580 玫瑰紅、314 淺胡克綠、552 生赭、076 焦赭、676 凡戴克棕

01

畫輪廓

02

鈷藍、玫瑰紅畫出一點互補色

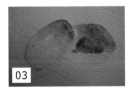

03

鎘黃、朱紅畫出暖色調，染出明暗

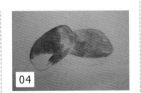

04

鎘黃、淺胡克綠接染顏色

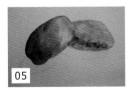

05

淺胡克綠、生赭、凡戴克棕染暗部

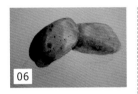

06

淺胡克綠、凡戴克棕、焦赭，畫出暗部

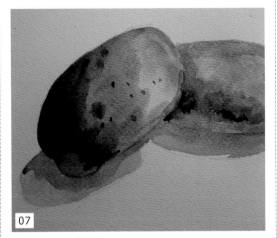

07

鈷藍、玫瑰紅畫陰影

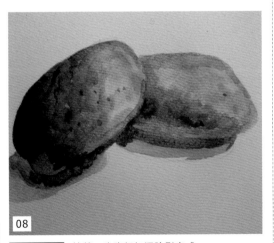

08

作品完成 鈷藍、玫瑰紅加深陰影完成

23

絲瓜畫法

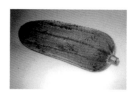

使用顏料： 179 鈷藍、580 玫瑰紅、074 岱赭、552 生赭、676 凡戴克棕、
312 深胡克綠

01

畫輪廓

02

鈷藍、玫瑰紅畫主亮部

03

深胡克綠、岱赭畫出絲瓜中間調顏色

04

淡淡岱赭、凡戴克棕重疊畫出暗色

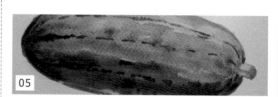

05

凡戴克棕畫出絲瓜一點點

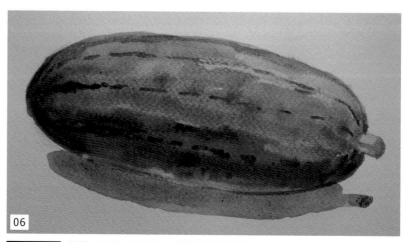

06

作品完成 鈷藍、生赭、玫瑰紅、岱赭畫出絲瓜影子

24
靜物示範 —— 食物類 —— 繪畫步驟
茄子畫法（A）

使用顏料： 398 鮮紫、074 岱赭、544 紅紫、660 紺青、003 暗紅、314 淺胡克綠、
076 焦赭、538 普魯士藍、676 凡戴克棕

01
畫輪廓

04
普魯士藍、暗紅、焦赭畫出暗面

05
焦赭、暗紅、普魯士藍加強

02
岱赭、鮮紫、紅紫畫出亮色茄子

06
凡戴克棕微調

07
焦赭、淺胡克綠畫出蒂頭
顏色

03
紺青、暗紅畫出中間調

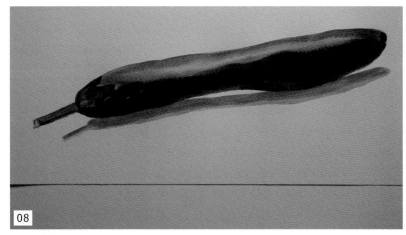

作品完成　紺青、暗紅畫出影子完成

25

靜物示範 ── 食物類 ── 繪畫步驟
茄子畫法（B）

使用顏料： 179 鈷藍、312 深胡克綠、346 檸檬黃、580 玫瑰紅、076 焦赭、544 紅紫、
398 鮮紫

01
畫輪廓，鮮紫疊出上下顏色

04
鮮紫畫出暗面

02
鈷藍、玫瑰紅畫出茄子底色

03
紅紫疊色

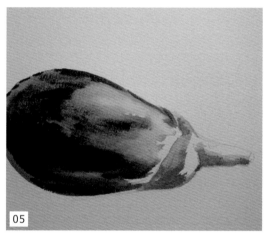

05
深胡克綠、檸檬黃畫出蒂的顏色

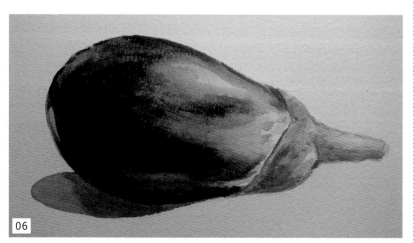

作品完成　鈷藍、玫瑰紅、焦赭畫出陰影完成

26 靜物示範 ── 食物類 ── 繪畫步驟
洋菇畫法

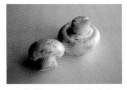

使用顏料： 179 鈷藍、580 玫瑰紅、552 生赭、074 岱赭、076 焦赭、676 凡戴克棕、
312 深胡克綠

01

畫輪廓

02

鈷藍、玫瑰紅畫出最亮部

03

生赭、玫瑰紅、鈷藍畫亮
部

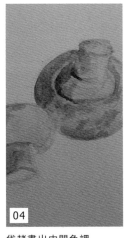

04

岱赭畫出中間色調

05

岱赭、焦赭、凡戴克棕畫
出暗部

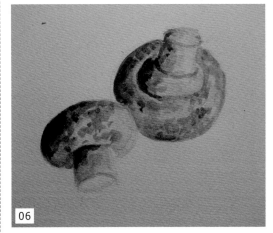

06

深胡克綠、岱赭疊上

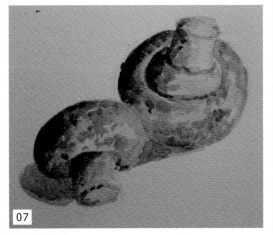

07

作品完成　鈷藍、玫瑰紅畫出陰影完成

27

靜物示範 ── 食物類 ── 繪畫步驟

小黃瓜畫法

使用顏料： 552 生赭、599 樹綠、312 深胡克綠、660 紺青、580 玫瑰紅、
314 淺胡克綠、696 青綠、074 岱赭、076 焦赭

01

畫輪廓

05

淺胡克綠、岱赭疊中間色

02

紺青、玫瑰紅上一點淡色

06

深胡克綠、焦赭畫出暗部

03

生赭、淺胡克綠畫出淡色小黃瓜

07

深胡克綠、樹綠、焦赭點出小黃瓜上紋路

04

深胡克綠、青綠、玫瑰紅
畫出小黃瓜中間色

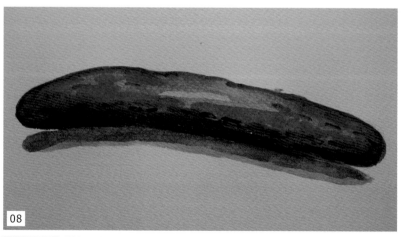

08

作品完成 紺青、玫瑰紅畫出陰影完成

28

靜物示範 —— 食物類 —— 繪畫步驟
白蘿蔔畫法

使用顏料： 179 鈷藍、580 玫瑰紅、599 樹綠、312 深胡克綠、552 生赭、074 岱赭、
076 焦赭、676 凡戴克棕

01

畫輪廓

04

焦赭、凡戴克棕畫出暗部

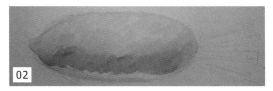

02

鈷藍、玫瑰紅畫出淡淡底
色

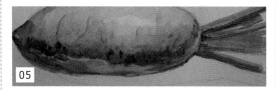

05

樹綠、岱赭畫出淡處的梗

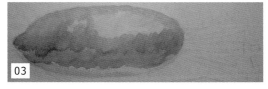

03

生赭、岱赭畫出中間調

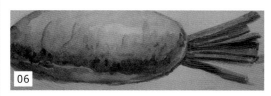

06

深胡克綠、焦赭畫出暗色梗

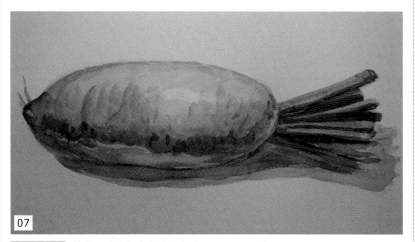

07

作品完成 鈷藍、玫瑰紅畫出陰影完成

29

靜物示範 —— 食物類 —— 繪畫步驟

蓮霧畫法

使用顏料： 179 鈷藍、580 玫瑰紅、003 暗紅、660 紺青、203 正紅（韓）、686 朱紅、
447 橄欖綠

01

畫輪廓

02

紺青、玫瑰紅打底

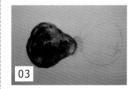

03

玫瑰紅畫一點暗紅

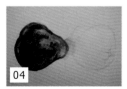

04

紺青、暗紅畫出蒂的凹槽

05

正紅（韓）重覆畫出左邊蓮霧主色

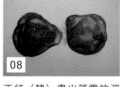

06

朱紅、一點橄欖綠畫出蒂

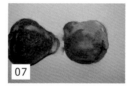

07

正紅（韓）、686 朱紅畫出蓮霧的中間調

08

正紅（韓）畫出蓮霧的深色

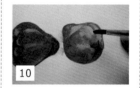

09

紺青、玫瑰紅畫出蓮霧尾端

10

左邊蓮霧水洗出蓮霧的亮點

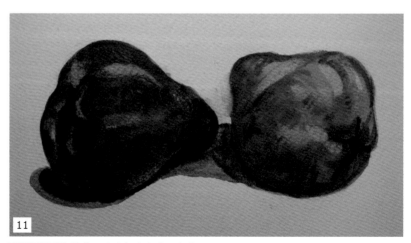

11

作品完成　鈷藍、玫瑰紅畫出陰影完成

30

靜物示範 —— 食物類 —— 繪畫步驟
可頌麵包畫法

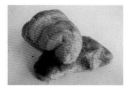

使用顏料：179 鈷藍、580 玫瑰紅、552 生赭、090 鎘橙、074 岱赭、076 焦赭、
676 凡戴克棕

01 畫輪廓

02 鈷藍、玫瑰紅畫出亮部

03 生赭、焦赭畫出畫出底色

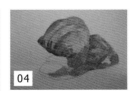

04 岱赭畫出中間調

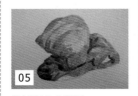

05 岱赭畫出中間調

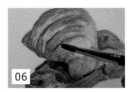

06 凡戴克棕畫出紋理

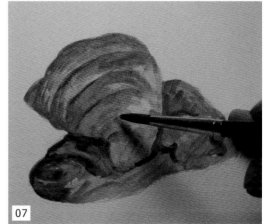

07 鎘橙畫淡淡畫出使牛角麵包更豐富

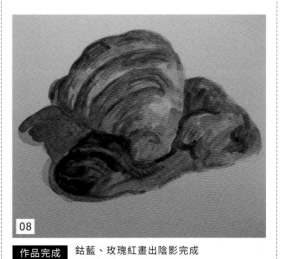

08 作品完成 鈷藍、玫瑰紅畫出陰影完成

31 青椒畫法

使用顏料：559 樹綠、312 深胡克綠、660 紺青、580 玫瑰紅、076 焦赭、346 檸檬黃、109 鎘黃、179 鈷藍、686 朱紅

01
畫輪廓

02
鈷藍、玫瑰紅亮部畫出淡淡底色

03
樹綠、鎘黃、檸檬黃畫出亮部

04
深胡克綠畫出次暗

05
深胡克綠、朱紅（一點）加強

06
深胡克綠、紺青再次加強

07
深胡克綠、紺青多一點，畫出蒂頭，焦赭畫出梗

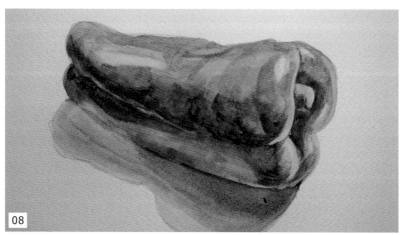

08
作品完成 鈷藍、玫瑰紅畫出陰影完成

32

靜物示範 ── 食物類 ── 繪畫步驟
紅椒畫法

使用顏料： 179 鈷藍、580 玫瑰紅、686 朱紅、090 鎘橙、203 正紅 (韓)、398 鮮紫、
206 洋紅、312 深胡克綠、235 石綠、346 檸檬黃、660 紺青

01

畫輪廓

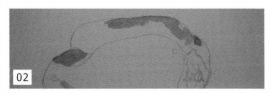

02

鈷藍、玫瑰紅畫出亮部底色

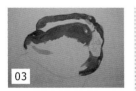

03

朱紅、鎘橙畫出亮部

04

正紅、朱紅畫出中明度

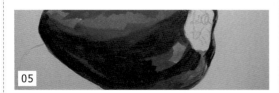

05

鮮紫、洋紅畫出暗部

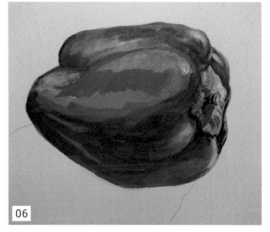

06

深胡克綠、石綠、檸檬黃畫出綠色蒂

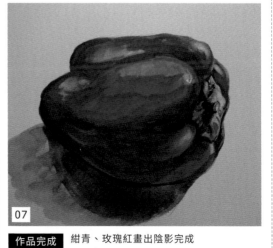

作品完成　紺青、玫瑰紅畫出陰影完成

07

33

橘紅椒畫法

使用顏料： 346 檸檬黃、109 鎘黃、686 朱紅、203 正紅 (韓)、398 鮮紫、660 紺青、
312 深胡克綠、580 玫瑰紅

01

畫輪廓

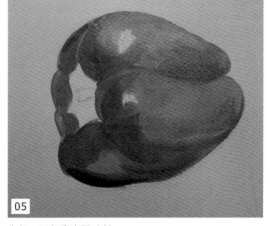

05

朱紅、正紅畫出更暗部

02

檸檬黃、鎘黃、一點朱紅畫出亮色部分

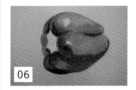

06

朱紅、鮮紫畫出較深顏色

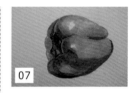

07

深胡克綠、紺青畫出蒂

03

檸檬黃、鎘黃、一點朱紅畫出亮色部分

04

朱紅疊出立體感

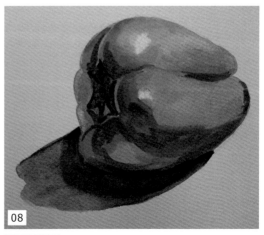

08

作品完成 紺青、玫瑰紅畫出陰影完成

34

靜物示範 ── 食物類 ── 繪畫步驟

黃椒畫法

使用顏料： 346 檸檬黃、109 鎘黃、090 鎘橙、660 紺青、580 玫瑰紅、312 深胡克綠、
398 鮮紫、686 朱紅、003 暗紅

01
畫輪廓

06
暗紅、鮮紫畫出暗部顏色

02
檸檬黃、鎘黃畫出亮部

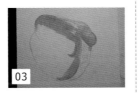

03
鎘橙畫在亮部疊出層次

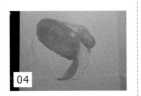

04
鎘橙（多一點）重疊畫出
中明度

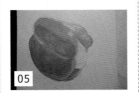

05
朱紅再疊出

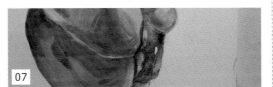

07
深胡克綠、紺青畫出蒂

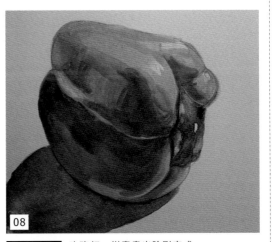

08
作品完成　玫瑰紅、紺青畫出陰影完成

35

靜物示範 —— 食物類 —— 繪畫步驟

三種顏色彩椒

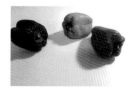

使用顏料： 179 鈷藍、580 玫瑰紅、686 朱紅、203 正紅色（韓）、206 洋紅（韓）、
398 鮮紫色、312 深胡克綠、599 樹綠、660 紺青、090 鎘橙、346 檸檬黃

01 畫輪廓

06 朱紅、鎘橙畫出亮部

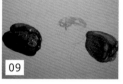

09 檸檬黃、鎘橙畫出亮部

07 朱紅畫出中間調

10 檸檬黃、鎘橙（多一點）畫出中間調

02 鈷藍、玫瑰紅畫出互補色

05 正紅、鮮紫畫出暗部。深胡克綠、樹綠、紺青畫出蒂，左邊紅椒完成

08 朱紅、正紅畫暗部，深胡克綠、樹綠、紺青畫出蒂完成

11 橘橙疊暗部位

03 朱紅、正紅畫出紅椒亮色

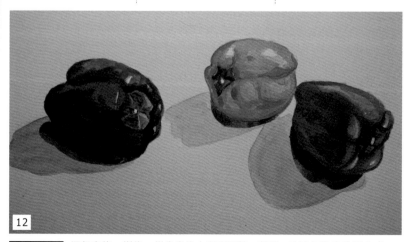

12 作品完成 深胡克綠、樹綠、紺青畫出中間彩椒蒂。鈷藍、玫瑰紅畫出陰影完成

04 正紅、洋紅、玫瑰紅疊中間調

36

靜物示範 ── 食物類 ── 繪畫步驟

糯米椒畫法

使用顏料： 179 鈷藍、580 玫瑰紅、235 石綠、346 檸檬黃、312 深胡克綠、660 紺青

01 畫輪廓

05 深胡克綠、石綠，深胡克綠調多一點畫出梗

02 鈷藍、玫瑰紅畫在亮部地方

06 紺青、深胡克綠畫出暗部

07 紺青加深暗部

03 石綠和檸檬黃畫出最亮地方

04 深胡克綠、石綠畫出中明度

08 作品完成 紺青、玫瑰紅畫陰影完成

37 香菇畫法

使用顏料：552 生赭、074 岱赭、676 凡戴克棕、076 焦赭、660 紺青、179 鈷藍、580 玫瑰紅

01 畫輪廓

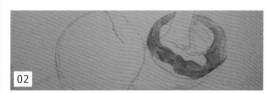

02 生赭、岱赭畫出淡色

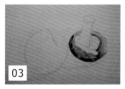

03 岱赭、焦赭疊暗色

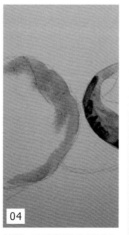

04 鈷藍、玫瑰紅畫出互補色

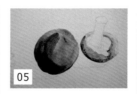

05 生赭、岱赭畫出淡色。凡戴克棕畫出暗色

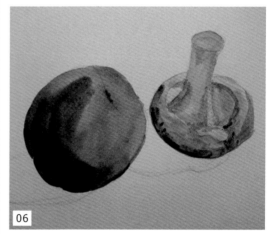

06 鈷藍、玫瑰紅畫出梗

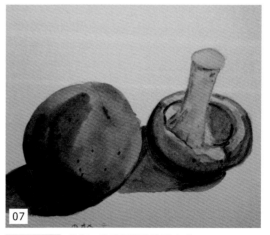

07 **作品完成** 紺青、玫瑰紅畫出陰影完成

38 青江菜畫法

靜物示範 —— 食物類 —— 繪畫步驟

使用顏料：235 石綠、552 生赭、599 樹綠、312 深胡克綠、660 紺青、179 鈷藍、580 玫瑰紅

01 畫輪廓

02 石綠、生赭畫較淺葉子

03 樹綠、生赭畫出次淺顏色

04 深胡克綠、樹綠畫出更深顏色

05 深胡克綠、紺青畫更暗顏色

06 生赭、樹綠畫出梗

07 深胡克綠、紺青畫出細更綠條

作品完成 鈷藍、玫瑰紅畫出陰影完成

39 萵苣畫法

使用顏料： 179 鈷藍、580 玫瑰紅、599 樹綠、552 生赭、312 深胡克綠、660 紺青、398 鮮紫

01 畫輪廓

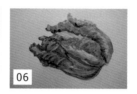

06 紺青、深胡克綠、鮮紫畫出深葉脈

02 鈷藍、玫瑰紅淡淡畫出對比色

03 樹綠、生赭畫亮處葉子

04 深胡克綠、樹綠疊出層次

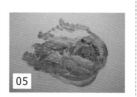

05 深胡克綠、樹綠繪製葉子深淺

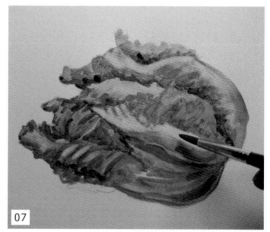

07 筆用水洗淨，用筆洗出畫面亮處

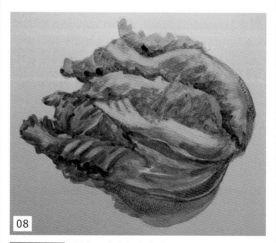

08 **作品完成** 紺青、玫瑰紅畫出陰影

40

靜物示範 —— 食物類 —— 繪畫步驟

角豆畫法

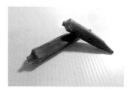

使用顏料： 346 檸檬黃、599 樹綠、074 岱赭、312 深胡克綠、660 紺青、
580 玫瑰紅

01

畫輪廓

02

檸檬黃畫出淺色

03

樹綠、岱赭畫出中明度

04

深胡克綠、紺青畫暗部

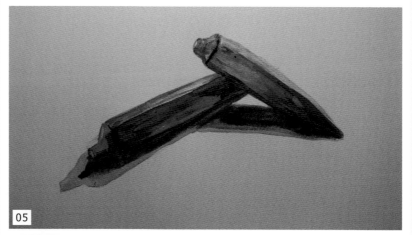

05

作品完成 紺青、玫瑰紅畫出陰影

靜物示範 ── 食物類 ── 繪畫步驟

櫛瓜畫法

使用顏料： 179 鈷藍、580 玫瑰紅、599 樹綠、346 檸檬黃、312 深胡克綠、686 朱紅、090 鎘橙

01

畫輪廓

02

樹綠、檸檬黃畫蒂頭淺色

03

深胡克綠、朱紅畫蒂頭深色

04

檸檬黃畫出底色。朱紅、檸檬黃疊色頂部

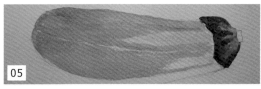

05

用鎘橙重疊，淡淡一層繪製整體

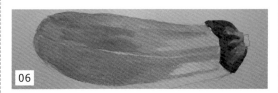

06

鎘橙再淡淡重疊

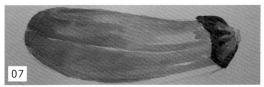

07

鎘橙再淡淡重疊

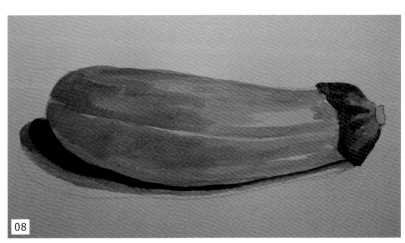

08

作品完成 鈷藍、玫瑰紅畫出陰影完成

42

靜物示範 ── 食物類 ── 繪畫步驟
包子畫法

使用顏料：076 焦赭、179 鈷藍、580 玫瑰紅、552 生赭、074 岱赭

01

畫輪廓

02

鈷藍、玫瑰紅繪製反光面

03

生赭畫出底色

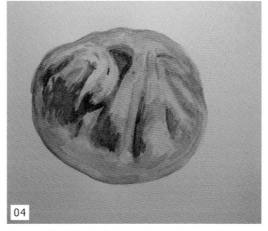

04

生赭、岱赭、焦赭畫出包子形體，疊出明暗光感

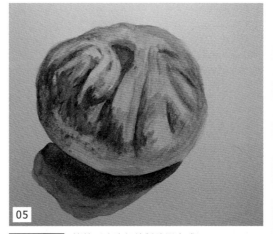

05

作品完成 鈷藍、玫瑰紅繪製陰影完成

43

西洋絲瓜畫法

使用顏料： 179 鈷藍、580 玫瑰紅、599 樹綠、346 檸檬黃、660 紺青、
312 深胡克綠

01

畫輪廓

02

鈷藍、玫瑰紅畫出淡淡互補色

03

樹綠、檸檬黃畫出蒂頭

04

檸檬黃、樹綠畫出次亮面，由淺染深

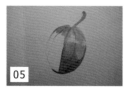

05

樹綠、深胡克綠畫出中亮面

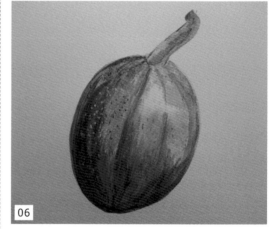

06

深胡克綠、紺青畫出最暗面

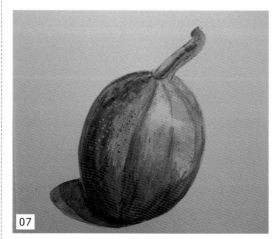

07

作品完成 鈷藍、玫瑰紅畫出陰影完成

44

靜物示範 —— 食物類 —— 繪畫步驟

蓮藕畫法

使用顏料： 179 鈷藍、580 玫瑰紅、552 生赭、599 樹綠、074 岱赭、076 焦赭、
609 焦茶、660 紺青

01

畫輪廓

03

岱赭畫出中間調、暗部

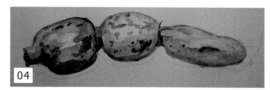

04

岱赭、焦赭畫出斑點

02

生赭、樹綠、岱赭畫最亮出打底

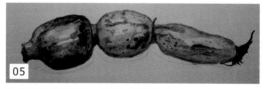

05

焦赭畫出更深部分。焦赭、焦茶畫出更細斑點

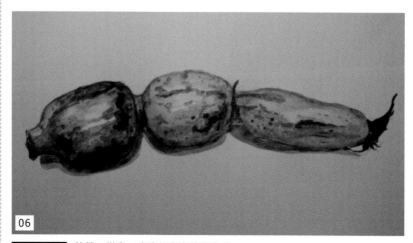

06

作品完成 鈷藍、紺青、玫瑰紅畫出陰影完成

45

静物示範 —— 食物類 —— 繪畫步驟

酪梨畫法

使用顏料: 599 樹綠、346 檸檬黃、312 深胡克綠、660 紺青、580 玫瑰紅、076 焦赭

01

畫輪廓

02

檸檬黃、樹綠畫出兩顆酪梨的最亮部

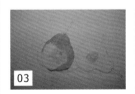

03

樹綠、檸檬黃（檸檬黃多一點），畫出亮處

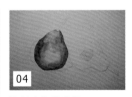

04

深胡克綠畫暗部

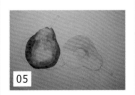

05

樹綠、檸檬黃（樹綠多一點）畫出右邊酪梨亮面

06

深胡克綠、紺青調整左右酪梨的暗色

07

深胡克綠、紺青統一左右酪梨的暗色調性

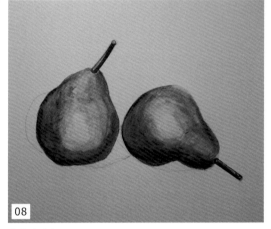

08

焦赭畫出梗

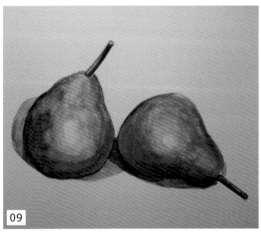

09

作品完成 紺青、玫瑰紅畫出陰影完成

46

靜物示範 —— 食物類 —— 繪畫步驟
椰子畫法

使用顏料： 447 橄欖綠、552 生赭、312 深胡克綠、076 焦赭、580 玫瑰紅、179 鈷藍、
599 樹綠

01

畫輪廓

02

橄欖綠、生赭畫出亮面；樹綠、生赭畫出暗面

03

深胡克綠畫出更暗面

04

亮面用橄欖綠畫深一點

05

橄欖綠畫出亮面

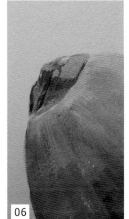

06

樹綠畫出蒂的暗面

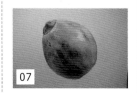

07

焦赭畫出皮的質感

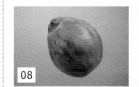

08

深胡克綠畫出更深的暗面

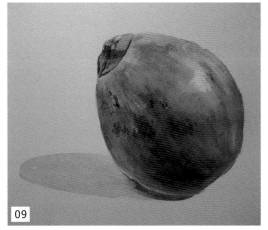

09

作品完成 玫瑰紅、鈷藍畫出陰影完成

47

綠色李子畫法

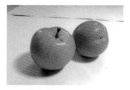

使用顏料：599 樹綠、109 鎘黃、447 橄欖綠、179 鈷藍、580 玫瑰紅

01

畫輪廓

02

樹綠、鎘黃（鎘黃多一些）畫出亮部

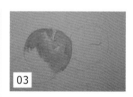

03

樹綠、鎘黃（樹綠多一些）畫出中明度

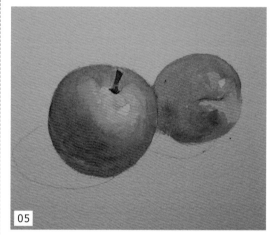

05

樹綠、橄欖綠畫出右邊綠色李子暗部

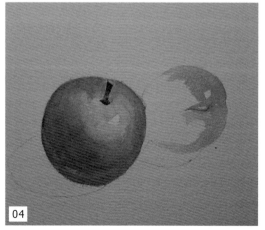

04

橄欖綠、鎘黃畫左邊李子部分。樹綠、鎘黃畫出右邊李子亮部

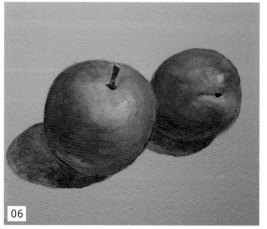

06

作品完成 樹綠、橄欖綠加深右邊綠色李子暗部。鈷藍、玫瑰紅畫出陰影

48

靜物示範 —— 食物類 —— 繪畫步驟

洋蔥畫法

使用顏料： 179 鈷藍、580 玫瑰紅、074 岱赭、076 焦赭、552 生赭、362 紅赭、314 淺胡克綠

01 畫輪廓

02 鈷藍、玫瑰紅畫出反光面

03 岱赭、生赭畫出淡淡亮部

04 岱赭、焦赭、淺胡克綠畫出中明度洋蔥

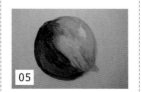

05 焦赭畫出暗部洋蔥

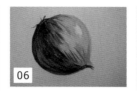

06 紅赭畫出洋蔥紋理

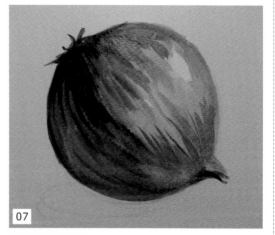

07 焦赭畫出洋蔥暗面

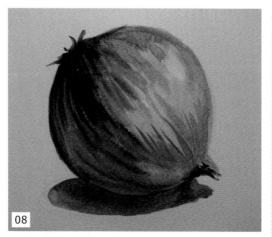

08 作品完成 鈷藍、玫瑰紅畫出影子完成

49 靜物示範 ── 食物類 ── 繪畫步驟

紫色洋蔥畫法

使用顏料： 398 鮮紫、179 鈷藍、580 玫瑰紅、544 紅紫、660 紺青

01 畫輪廓

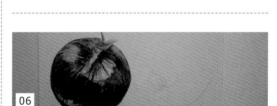

05 紅紫畫出中間調

02 鮮紫淡淡畫出亮部

03 鈷藍、玫瑰紅畫出淡色畫出反光面

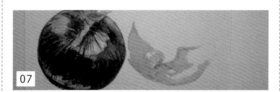

06 紅紫、紺青畫出暗部

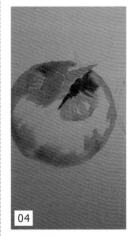

07 鮮紫淡淡畫出亮部

04 鮮紫、紅紫畫出洋蔥主色

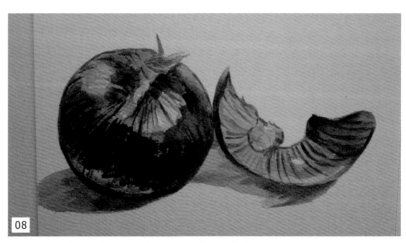

08 **作品完成** 鮮紫、紅紫疊出右邊洋蔥層次。鈷藍、玫瑰紅畫出陰影

50

靜物示範 —— 食物類 —— 繪畫步驟

三色洋蔥畫法

使用顏料： 599 樹綠、179 鈷藍、580 玫瑰紅、074 岱赭、076 焦赭、398 鮮紫、
544 紅紫、552 生赭

01
畫輪廓

05
焦赭畫出層次

08
紅紫畫出紫色洋蔥暗部

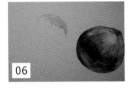

06
樹綠、鮮紫染出洋蔥亮部

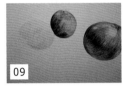

09
樹綠、鈷藍畫出中明度洋
蔥

02
樹綠淡淡畫出互補色，邊緣染入鈷藍、玫瑰紅

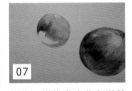

07
紅紫、鮮紫畫出紫色洋蔥
中明度部分

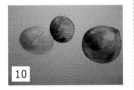

10
樹綠、鈷藍、玫瑰紅畫出
左邊洋蔥層次

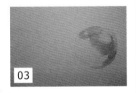

03
生赭畫出明亮部分

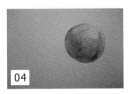

04
生赭、岱赭打底洋蔥中間
調

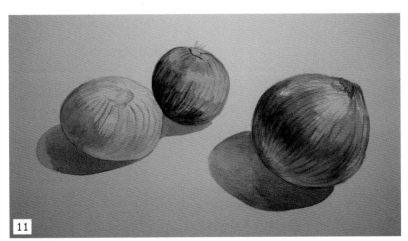

11
作品完成 鈷藍、玫瑰紅畫出陰影完成

51

一把洋蔥畫法

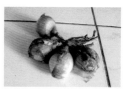

使用顏料：552 生赭、346 檸檬黃、074 岱赭、076 焦赭、599 樹綠、676 凡戴克棕、206 洋紅（韓）、179 鈷藍、580 玫瑰紅

01

畫輪廓

02

生赭、檸檬黃畫出亮部

03

岱赭染出深色部分

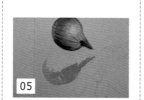

04

岱赭、焦赭畫出暗面與洋蔥質感

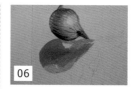

05

樹綠、生赭畫出反光面

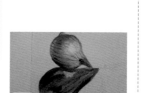

06

焦赭疊繪出層次

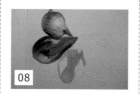

07

焦赭、凡戴克棕畫出暗面與洋蔥質感

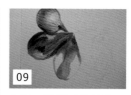

08

生赭、焦赭畫出中間調

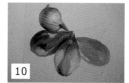

09

焦赭、洋紅（焦赭多一點）加深層次

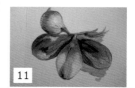

10

樹綠淡淡填上中間白色部分。焦赭、洋紅畫出底色

11

凡戴克棕畫出暗面與質感

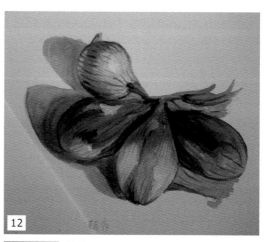

12

作品完成 鈷藍、玫瑰紅畫出陰影完成

52

靜物示範 —— 食物類 —— 繪畫步驟

百香果畫法

使用顏料：074 岱赭、090 鎘橙、076 焦赭、676 凡戴克棕、179 鈷藍、580 玫瑰紅

01 畫輪廓

02 岱赭、鎘橙畫出最亮部

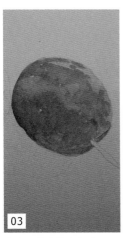

03 焦赭、岱赭接色打底

04 凡戴克棕畫出深百香果暗部，並畫出蒂

05 鎘橙、岱赭畫出亮部（左邊百香果）

06 岱赭、焦赭、凡戴克棕畫出表皮凹凸質感

07 **作品完成** 鈷藍、玫瑰紅畫出陰影完成

53

半剖面西瓜

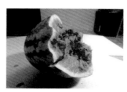

使用顏料： 346 檸檬黃、235 石綠、179 鈷藍、580 玫瑰紅、599 樹綠、312 深胡克綠、
660 紺青、074 岱赭、686 朱紅、203 正紅

01

畫輪廓

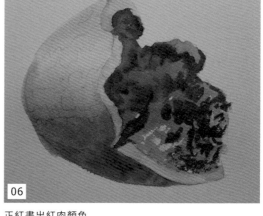

06

正紅畫出紅肉顏色

02

檸檬黃、石綠搭配鈷藍、玫瑰紅畫出小部分亮部

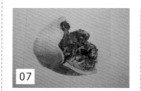

07

正紅、玫瑰紅畫出更深色

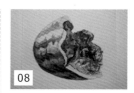

08

深胡克綠、紺青畫出西瓜紋路

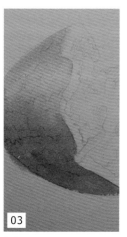

03

檸檬黃、樹綠、深胡克綠染大面積

04

深胡克綠、紺青、一點岱赭畫出更暗部

05

朱紅打底西瓜肉

09

作品完成　鈷藍、玫瑰紅畫出陰影完成

54 小玉西瓜畫法

靜物示範 —— 食物類 —— 繪畫步驟

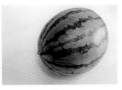

使用顏料：447 橄欖綠、599 樹綠、312 深胡克綠、179 鈷藍、580 玫瑰紅、
314 淺胡克綠

01

畫輪廓

02

橄欖綠、樹綠（樹綠少一點）畫出亮部

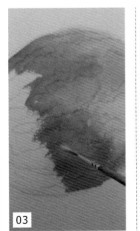

03

橄欖綠、樹綠（樹綠多一
點），用排筆銜接色塊

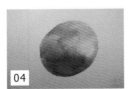

04

橄欖綠、樹綠、深胡克綠
用排筆銜接較暗部分

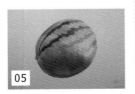

05

樹綠、鈷藍畫出西瓜紋路

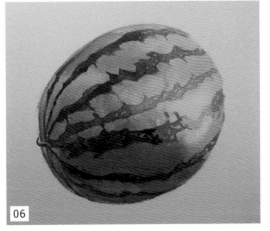

06

樹綠、鈷藍、淺胡克綠畫出西瓜暗部

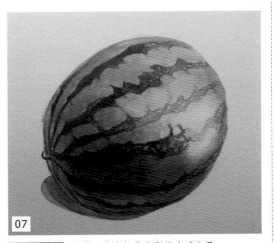

07

作品完成　鈷藍、玫瑰紅畫出影子完成作品

55 靜物示範 —— 食物類 —— 繪畫步驟
包心菜畫法

使用顏料： 179 鈷藍、580 玫瑰紅、552 生赭、341 葉綠色、447 橄欖綠、559 樹綠、
312 深胡克綠

01

畫輪廓

02

鈷藍、玫瑰紅畫出白菜對比色

03

生赭、葉綠色畫出淡淡的梗

04

橄欖綠、樹綠畫出菜葉亮部

05

橄欖綠、深胡克綠畫出下半部菜暗色

06

深胡克綠、鈷藍畫出白菜葉脈

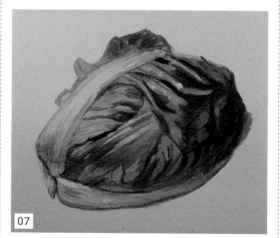

07

鈷藍、玫瑰紅畫出淡淡菜的白梗

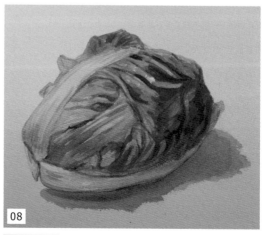

作品完成 鈷藍、玫瑰紅畫出陰影完成

08

56

靜物示範 ── 食物類 ── 繪畫步驟
楊桃畫法

使用顏料：346 檸檬黃、109 鎘黃、090 鎘橙、076 焦赭、686 朱紅、179 鈷藍、
580 玫瑰紅、341 葉綠色

01
畫輪廓

02
檸檬黃、鎘黃畫出亮部

03
鎘橙畫出主體，葉綠色染
邊緣

04
鎘橙、朱紅染出楊桃色澤

05
焦赭畫出更深色

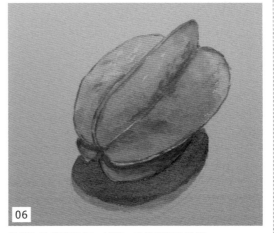

06
焦赭加強楊桃暗部。鈷藍、玫瑰紅畫出陰影

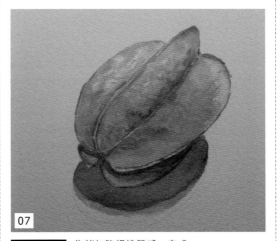

07
作品完成 焦赭加強楊桃質感，完成

57

香瓜畫法

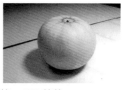

使用顏料： 552 生赭、346 檸檬黃、074 岱赭、676 凡戴克棕、179 鈷藍、580 玫瑰紅

01 畫輪廓

02 生赭、檸檬黃畫出亮部

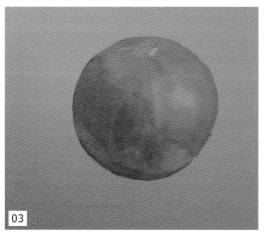

03 生赭、岱赭染出中間調

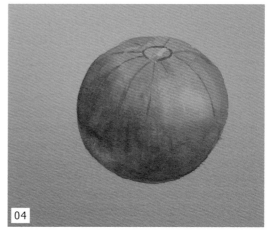

04 凡戴克棕加深暗面，再畫香瓜上的紋路

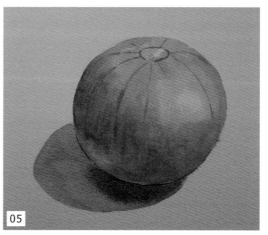

作品完成 鈷藍、玫瑰紅畫出陰影

58 靜物示範 —— 食物類 —— 繪畫步驟
檸檬畫法

使用顏料： 346 檸檬黃、109 鎘黃、341 葉綠色、447 橄欖綠、314 淺胡克綠、
312 深胡克綠、179 鈷藍、580 玫瑰紅

01

畫輪廓

02

檸檬黃、鎘黃畫出檸檬最淺色

03

葉綠色畫出檸檬中明度

04

葉綠色、橄欖綠畫出檸檬
整體

05

深胡克綠、淺胡克綠畫出
暗部

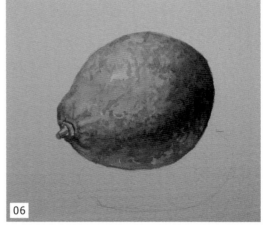

06

深胡克綠、淺胡克綠畫出皮

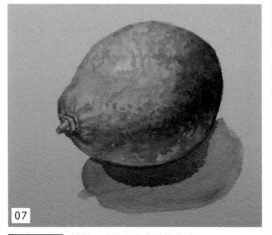

07

作品完成 鈷藍、玫瑰紅畫出陰影完成

59 木瓜畫法

使用顏料： 346 檸檬黃、109 鎘黃、090 鎘橙、447 橄欖綠、686 朱紅、312 深胡克綠、179 鈷藍、580 玫瑰紅

01 畫輪廓

02 檸檬黃、鎘黃畫出木瓜亮部

03 鎘橙、鎘黃畫出次暗部

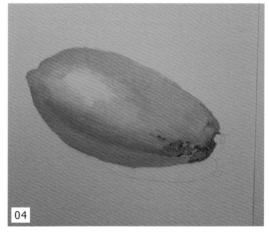

04 橄欖綠畫出木瓜綠色。朱紅畫出木瓜暗部

05 朱紅、深胡克綠加深木瓜暗部

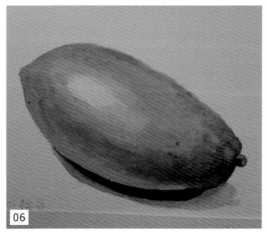

作品完成 朱紅、深胡克綠加深木瓜暗部。鈷藍、玫瑰紅畫出陰影完成

60

靜物示範 ── 食物類 ── 繪畫步驟
芭樂畫法

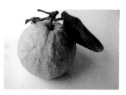

使用顏料：341 葉綠色、346 檸檬黃、447 橄欖綠、312 深胡克綠、314 淺胡克綠、
179 鈷藍、580 玫瑰紅、676 凡戴克棕

01

畫輪廓

05

深胡克綠、淺胡克綠畫出暗部

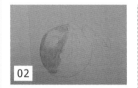

02

葉綠色、檸檬黃畫出芭樂
亮部

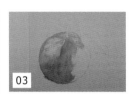

03

橄欖綠、葉綠色畫出芭樂
中明度

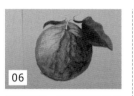

06

深胡克綠、淺胡克綠畫出
葉子。淺胡克綠、鈷藍染
出另一片葉子

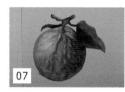

07

凡戴克棕畫出芭樂梗

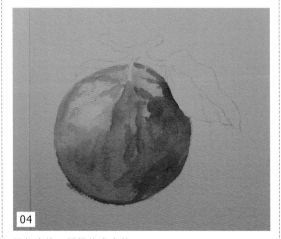

04

深胡克綠、橄欖綠畫出芭
樂中間調

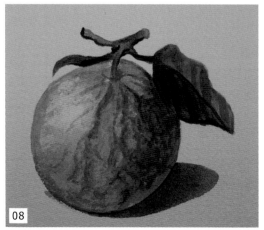

作品完成 淺胡克綠、鈷藍畫出葉脈。鈷藍、玫瑰紅
畫出陰影完成

61

靜物示範 —— 食物類 —— 繪畫步驟

佛手瓜畫法

使用顏料： 341 葉綠色、346 檸檬黃、447 橄欖綠、312 深胡克綠、676 凡戴克棕、
179 鈷藍、580 玫瑰紅

01

畫輪廓

02

葉綠色、檸檬黃畫出佛手瓜亮部

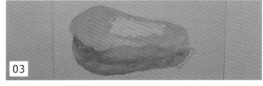

03

葉綠色、橄欖綠畫出佛手瓜暗部

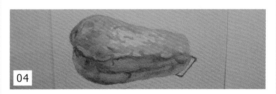

04

橄欖綠、深胡克綠畫出佛手瓜紋理。凡戴克棕畫出蒂

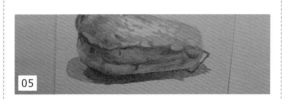

05

鈷藍、玫瑰紅畫出陰影

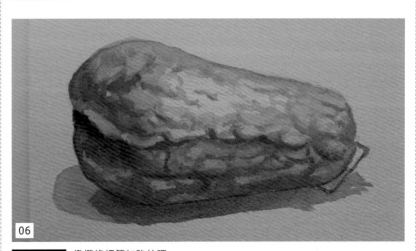

06

作品完成 　橄欖綠細筆加強紋理

62 靜物示範 —— 食物類 —— 繪畫步驟
芒果畫法

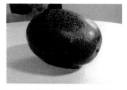

使用顏料: 686 朱紅、090 鎘橙、003 暗紅、580 玫瑰紅、398 鮮紫、109 鎘黃、179 鈷藍

01
畫輪廓

02
朱紅、鎘橙畫出芒果亮部

03
暗紅畫出中明度

04
暗紅、玫瑰紅畫出芒果暗部

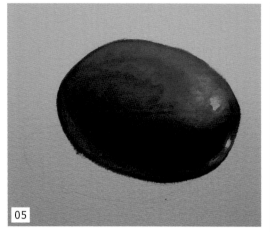

05
鮮紫、玫瑰紅畫出芒果最暗部

06
鎘黃用細筆點出芒果質感

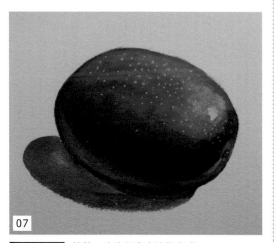

07
作品完成 鈷藍、玫瑰紅畫出陰影完成

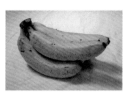

香蕉畫法

使用顏料： 109 鎘黃、346 檸檬黃、074 岱赭、477 橄欖綠、076 焦赭、179 鈷藍、
580 玫瑰紅

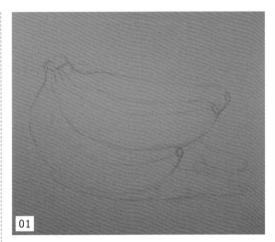

01

畫輪廓

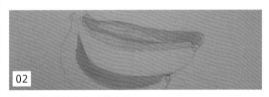

02

鎘黃、檸檬黃畫出香蕉亮部

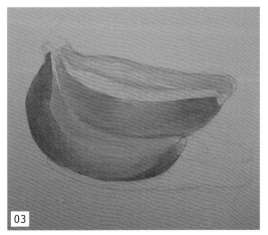

03

岱赭、檸檬黃、橄欖綠（橄欖綠少一點）畫出中明度

04

岱赭加深畫出暗部

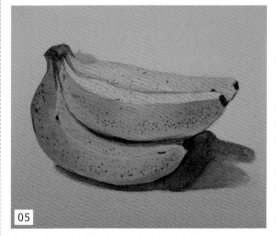

05

岱赭、焦赭畫出蒂。鈷藍、玫瑰紅畫出陰影

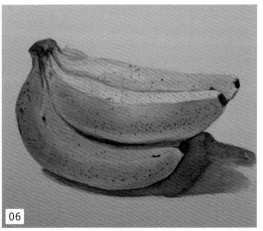

06 **作品完成** 岱赭加深香蕉暗面，使成為更立體，作品
完成

64 靜物示範 —— 食物類 —— 繪畫步驟
鳳梨畫法

使用顏料：552 生赭、074 岱赭、686 朱紅、447 橄欖綠、076 焦赭、179 鈷藍、580 玫瑰紅

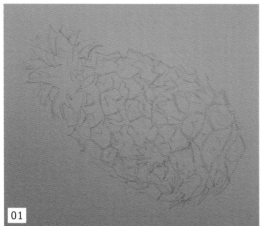

01

畫輪廓

05

朱紅重疊畫出中間調。焦赭加深鳳梨暗部。橄欖綠、岱赭畫出綠色部分

02

生赭、岱赭畫出鳳梨亮部

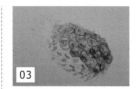

03

朱紅、岱赭畫出鳳梨底色

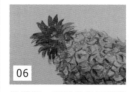

06

橄欖綠、岱赭畫出鳳梨葉子

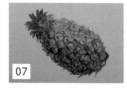

07

岱赭、焦赭加深暗部。朱紅加強畫出亮部

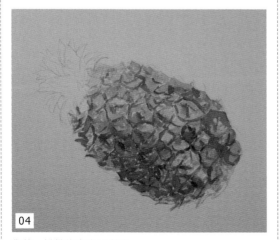

04

岱赭、橄欖綠畫出鳳梨暗部底色

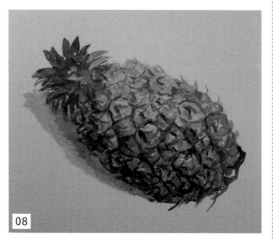

08

作品完成 鈷藍、玫瑰紅畫出陰影完成

65

大頭菜畫法

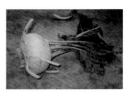

使用顏料： 179 鈷藍、580 玫瑰紅、341 葉綠色、346 檸檬黃、447 橄欖綠、599 樹綠、
476 永久淺綠

01

畫輪廓

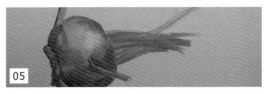

05

永久淺綠、橄欖綠畫出大頭菜梗

02

鈷藍、玫瑰紅畫出暗部對比色

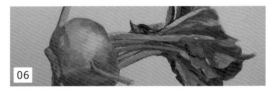

06

永久淺綠、橄欖綠畫出菜葉

03

葉綠色、檸檬黃畫出最亮
部

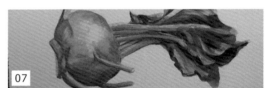

07

永久淺綠、鈷藍畫出菜葉暗部

04

葉綠色、橄欖綠、樹綠畫
出大頭菜整體顏色

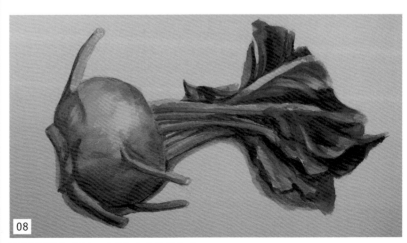

08

作品完成 鈷藍、玫瑰紅畫出陰影完成

66
靜物示範 —— 食物類 —— 繪畫步驟
海產透抽畫法

使用顏料： 179 鈷藍、580 玫瑰紅、552 生赭、074 岱赭、076 焦赭、676 凡戴克棕、660 紺青

01

先畫輪廓

02

鈷藍、玫瑰紅淡淡畫出亮處

03

生赭、岱赭淡淡打底

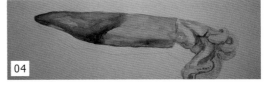

04

岱赭、焦赭畫出中明度。鈷藍畫透抽暗部

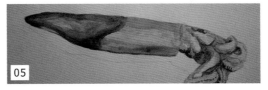

05

岱赭、焦赭、凡戴克棕畫出最暗部分

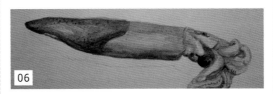

06

焦赭修飾觸角，再用焦赭點出透抽頭部斑點

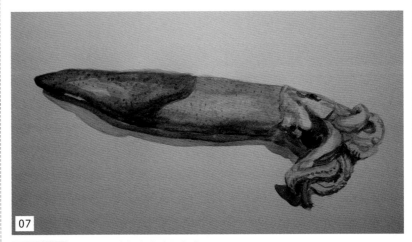

07

作品完成 紺青、玫瑰紅畫出陰影完成

67 蝦子畫法

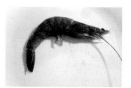

使用顏料： 686 朱紅、559 樹綠、179 鈷藍、312 深胡克綠、580 玫瑰紅

01

畫輪廓

02

朱紅、樹綠畫出淡淡底色

03

朱紅、樹綠再加深

04

深胡克綠、玫瑰紅再重疊，畫出蝦子紋路

05

深胡克綠、玫瑰紅再次加深蝦子上面一節一節紋路

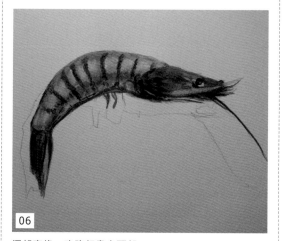

06

深胡克綠、玫瑰紅畫出頭部

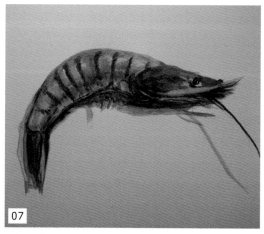

07

作品完成　鈷藍、玫瑰紅畫出陰影

68

靜物示範 ── 食物類 ── 繪畫步驟

花枝畫法

使用顏料：179 鈷藍、580 玫瑰紅、552 生赭、074 岱赭、660 紺青

01

畫輪廓

04

岱赭疊出顏色

02

鈷藍、玫瑰紅畫出淡淡藍紫色

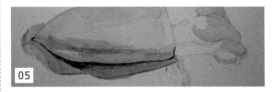

05

岱赭畫出暗部

03

生赭、岱赭畫出底色

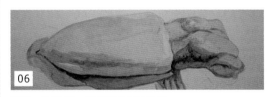

06

紺青、玫瑰紅、岱赭畫出花枝身體

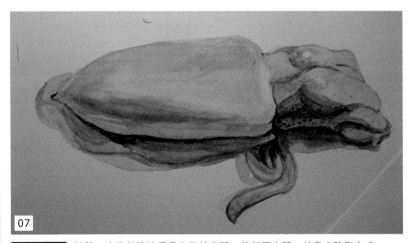

07

作品完成 鈷藍、玫瑰紅淡淡重疊在花枝身體，使其更立體，並畫出陰影完成

69

魚的畫法 (A)

使用顏料：362 紅赭色、074 岱赭、076 焦赭、090 鎘橙、179 鈷藍、580 玫瑰紅、676 凡戴克棕、398 鮮紫

01

畫輪廓

02

紅赭、岱赭畫出魚臉底色

03

岱赭、焦赭接色染上半段

04

鎘橙、鈷藍、玫瑰紅打底，接少許鮮紫

05

紅赭、鎘橙畫頭部。鎘橙、岱赭、焦赭畫出眼睛

06

焦赭加深魚尾與背部

07

焦赭加深輪廓、魚鱗

08

岱赭加深，紅赭打底另一條魚

09

焦赭染色與點出眼睛。用白色壓克力顏料（配方外）點出反光

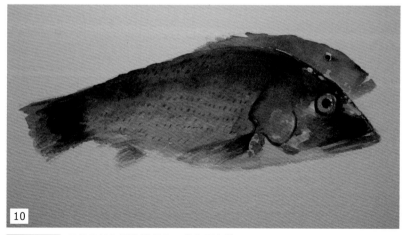

10

作品完成 凡戴克棕加深整體部位，讓魚更立體

70

靜物示範 ── 食物類 ── 繪畫步驟

魚的畫法（B）

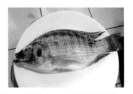

使用顏料： 179 鈷藍、580 玫瑰紅、314 淺胡克綠、362 紅赭、660 紺青、074 岱赭、076 焦赭

01 畫輪廓

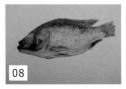

05 岱赭、焦赭畫魚頭，畫出魚眼

06 鈷藍、玫瑰紅畫魚尾、魚鰭

08 淺胡克綠畫出魚鱗

09 調整魚整體顏色

02 鈷藍、玫瑰紅打亮底色

07 淺胡克綠、紺青畫魚上半部底色，適當用稍乾筆觸帶出質感

10 淺胡克綠、紺青乾刷魚身體顏色

03 鈷藍、玫瑰紅、紅赭染出中心色彩

04 淺胡克綠、紺青畫魚鰭，焦赭畫魚頭

11

作品完成 作品完成

靜物示範 ── 生活器具 ── 繪畫步驟

鋼鍋畫法

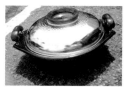

使用顏料： 660 紺青、580 玫瑰紅、074 岱赭、076 焦赭、676 凡戴克棕、179 鈷藍

01

畫輪廓

03

岱赭、焦赭、凡戴克棕畫
出蓋子

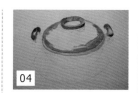

04

- - -

02

岱赭、焦赭、凡戴克棕畫出手把

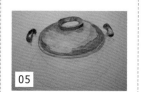

05

鈷藍淡淡加深顏色

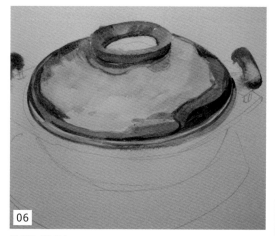

06

鈷藍加深顏色

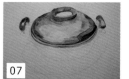

07

鈷藍、玫瑰紅加深蓋子

08

鈷藍、玫瑰紅與凡戴克棕
加深畫出暗部

09

作品完成 紺青、玫瑰紅畫出陰影完成

72

靜物示範 —— 生活器具 —— 繪畫步驟
舊鋁鍋畫法

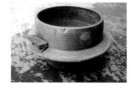

使用顏料： 179 鈷藍、580 玫瑰紅、660 紺青、676 凡戴克棕、074 岱赭

01 畫輪廓

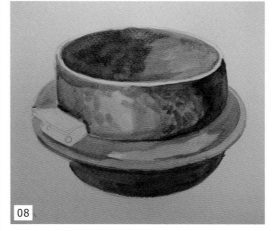

08 玫瑰紅、鈷藍（鈷藍多一點）疊色

02 鈷藍、玫瑰紅（鈷藍多一點）畫出底色

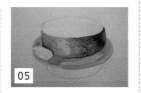

05 鈷藍、玫瑰紅打底，底部同樣顏色加深

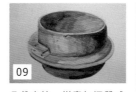

09 凡戴克棕、紺青加深質感

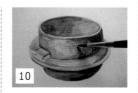

10 乾筆擦出鋁鍋表面

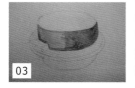

03 鈷藍、玫瑰紅、更深顏色

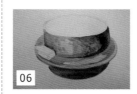

06 鈷藍、玫瑰紅打底

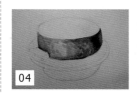

04 岱赭、凡戴克棕多一點加深暗部

07 鈷藍、玫瑰紅打底

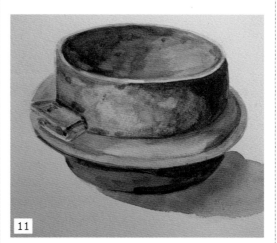

作品完成 鈷藍、玫瑰紅畫出陰影完成

73

藤籃畫法

使用顏料：179 鈷藍、580 玫瑰紅、552 生赭、074 岱赭、076 焦赭、676 凡戴克棕、
003 暗紅、544 紅紫

01 畫輪廓

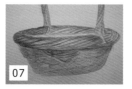

07 岱赭、暗紅繪製陰影

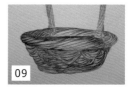

09 凡戴克棕加深藤籃陰影

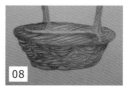

08 岱赭、紅紫色繪製加深陰影

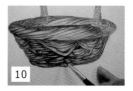

10 凡戴克棕、焦赭、鈷藍加深藤籃底部

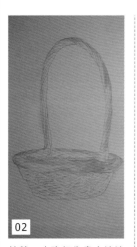

02 鈷藍、玫瑰紅先畫出淡淡互補色

03 生赭先打底，準備混色

04 生赭、岱赭混色打底

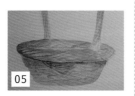

05 岱赭打底，鈷藍、玫瑰紅繪出暗面

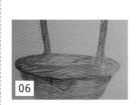

06 岱赭勾出手把

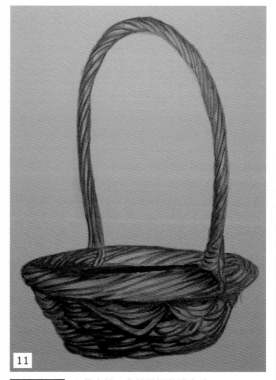

11

作品完成 凡戴克棕、焦赭微調整體完成

74

靜物示範 —— 生活器具 —— 繪畫步驟
茶杯與蓋子畫法

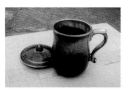

使用顏料： 552 生赭、074 岱赭、076 焦赭、003 暗紅、179 鈷藍、580 玫瑰紅

01

畫輪廓

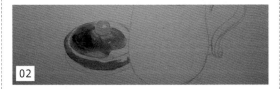

02

生赭、岱赭畫出底色

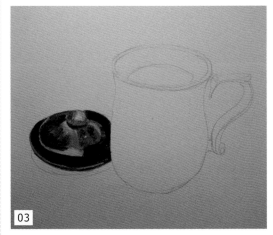

03

岱赭、焦赭加深顏色

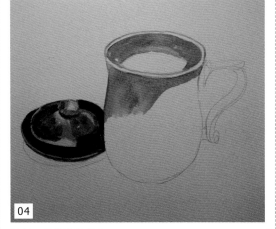

04

暗紅、岱赭畫出底色

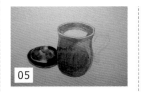

05

岱赭重疊畫出

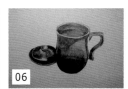

06

岱赭、焦赭畫出更深顏色

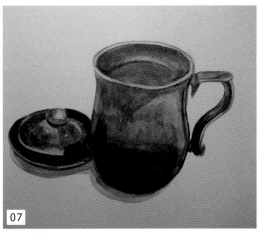

07

作品完成 鈷藍、玫瑰紅修飾瓶口，畫出陰影完成

75

靜物示範 ── 生活器具 ── 繪畫步驟

青花杯

使用顏料：179 鈷藍、580 玫瑰紅、660 紺青、074 岱赭

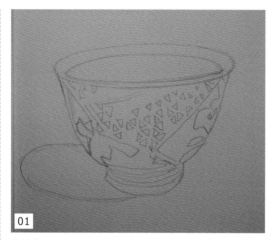

01

畫輪廓

02

鈷藍、玫瑰紅畫瓶口陰影

03

紺青畫杯身

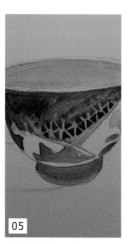

05

紺青畫出杯身圖案

04

紺青畫出杯身杯底

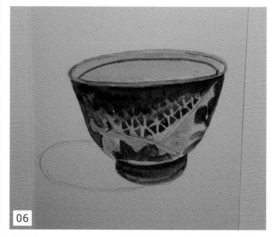

06

岱赭畫出瓶口顏色、杯子
深色

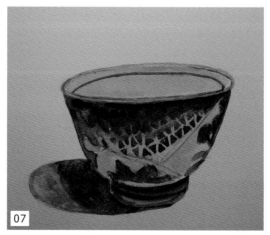

07 **作品完成** 鈷藍、玫瑰紅畫出陰影完成

76

靜物示範 —— 生活器具 —— 繪畫步驟

綠色小茶壺

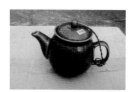

使用顏料： 235 石綠、314 淺胡克綠、660 紺青、580 玫瑰紅、179 鈷藍

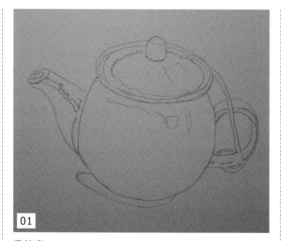

01 畫輪廓

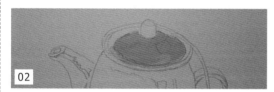

02 石綠畫出壺蓋亮部

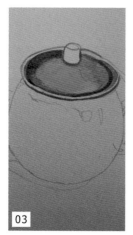

03 石綠畫出壺蓋暗部

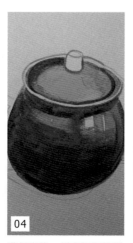

04 淺胡克綠、紺青加深暗部

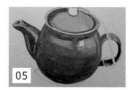

05 淺胡克綠、石綠、紺青畫壺嘴及手把

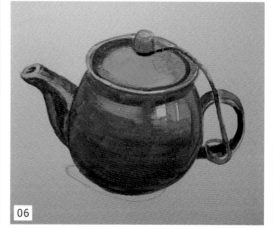

06 玫瑰紅畫出紅繩

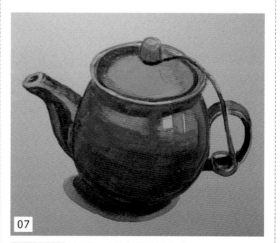

07 **作品完成** 鈷藍、玫瑰紅畫陰影完成

77

不銹鋼壺畫法

使用顏料：686 朱紅、660 紺青、609 焦茶

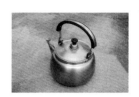

01

畫輪廓

05

加深壺的暗色

02

朱紅、紺青畫出淡淡底色

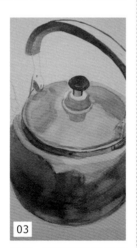

03

朱紅、紺青畫出淡淡底色。焦茶畫出手柄、頂端蓋子

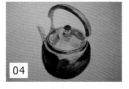

04

朱紅、紺青畫出淡色

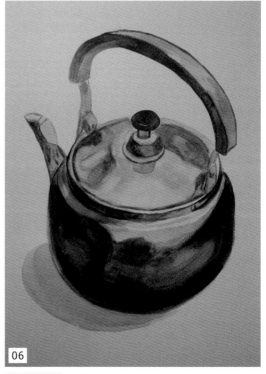

06

作品完成 紺青畫出陰影

78

靜物示範 ── 生活器具 ── 繪畫步驟
竹籃畫法

使用顏料：074 岱赭、552 生赭、003 暗紅、676 凡戴克棕、660 紺青、580 玫瑰紅

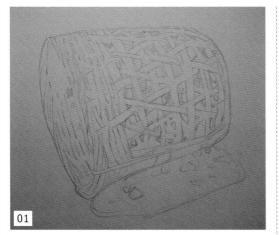

01

畫輪廓

02

岱赭、生赭打底

03

生赭、暗紅接續打底

04

岱赭、暗紅打底籃子暗色

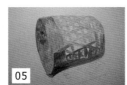

05

生赭、岱赭打底大面積。
岱赭加深顏色

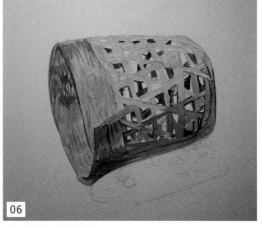

06

凡戴克棕畫出籃子內部底
色

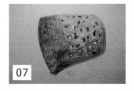

07

凡戴克棕畫出籃子編織紋
理

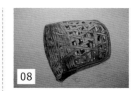

08

加深竹片顏色

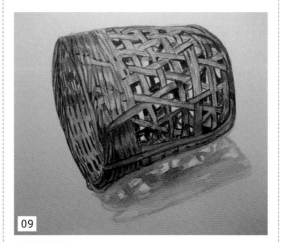

09

作品完成　紺青、玫瑰紅畫出陰影

79

可口可樂瓶子

使用顏料： 074 岱赭、076 焦赭、609 焦茶、206 洋紅、179 鈷藍

01

畫輪廓

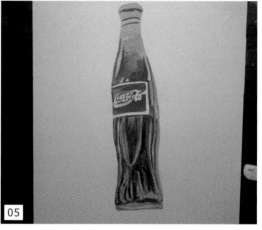

05

焦赭、焦茶畫出瓶身。洋紅畫出標籤。鈷藍畫出瓶底

02

岱赭畫出淺色

03

焦赭畫出暗色

04

焦赭畫出暗色

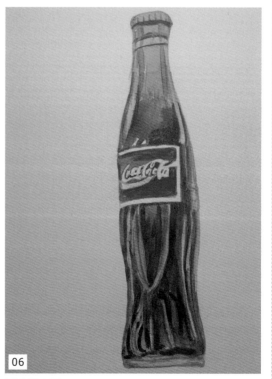

06

作品完成 焦赭、焦茶調整瓶子整體明暗完成

80 酪梨油瓶畫法

靜物示範 ── 生活器具 ── 繪畫步驟

使用顏料：599 樹綠、074 岱赭、660 紺青、580 玫瑰紅、179 鈷藍

01 畫輪廓

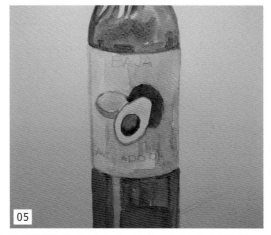

05 岱赭與樹綠分別畫出圖案，鈷藍、玫瑰紅畫出標籤紙

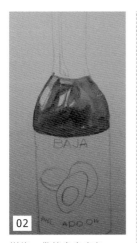

02 樹綠、岱赭畫出底色

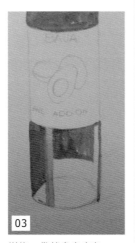

03 樹綠、岱赭畫出底色

04 紺青、鈷藍畫出暗色

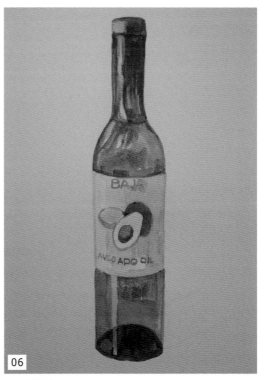

06 **作品完成** 紺青、玫瑰紅畫出底部暗色完成

靜物示範 ── 生活器具 ── 繪畫步驟

斗笠畫法

使用顏料： 266 藤黃、346 檸檬黃、074 岱赭、676 凡戴克棕、179 鈷藍、580 玫瑰紅、
314 淺胡克綠、609 焦茶

01

畫輪廓

02

藤黃、檸檬黃畫出底色

03

藤黃、岱赭畫出斗笠底色

04

岱赭加深斗笠的暗部

05

岱赭、凡戴克棕畫出斗笠紋理

06

凡戴克棕、淺胡克綠，加深暗部使顏色更豐富

07

焦茶、淺胡克綠畫出竹編內孔編織暗色。藤黃畫出斗笠內竹編顏色

08

作品完成 鈷藍、玫瑰紅畫出陰影完成

|82

靜物示範 ── 生活器具 ── 繪畫步驟

大竹籃畫法

使用顏料：552 生赭、599 樹綠、074 岱赭、076 焦赭、676 凡戴克棕、179 鈷藍、
580 玫瑰紅

01

畫輪廓

07

焦赭、凡戴克棕畫出竹片質感

02

生赭打底色

04

岱赭勾畫出形狀

03

生赭、樹綠繼續畫出竹片

05

岱赭、焦赭勾畫出形狀

06

岱赭、焦赭畫出更暗色

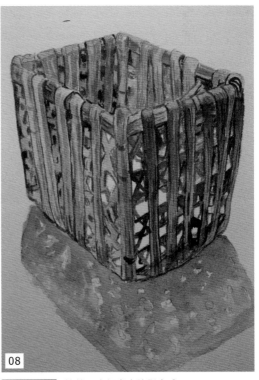

08　**作品完成**　鈷藍、玫紅畫出陰影完成

83 玻璃杯畫法

使用顏料：179 鈷藍、580 玫瑰紅、076 焦赭、676 凡戴克棕

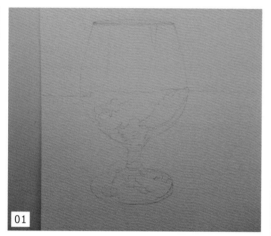

01

畫輪廓

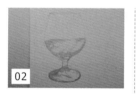

02

鈷藍畫玻璃杯暗部

03

焦赭加深顏色

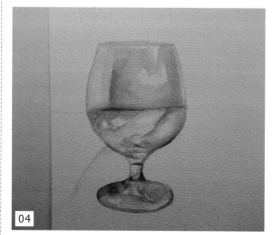

04

焦赭畫出上半部玻璃顏色

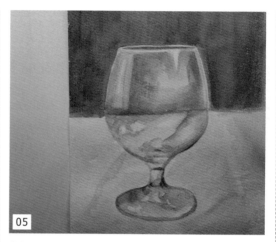

05

焦赭、凡戴克棕畫出背景；鈷藍、焦赭染出布巾質感

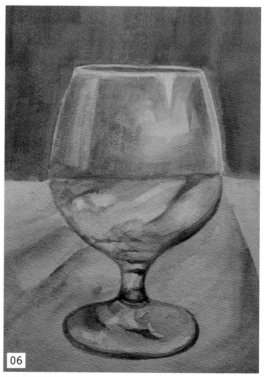

06

作品完成 鈷藍、玫瑰紅、焦赭調整杯子明暗，作品完成

84

靜物示範 ── 風景類 ── 繪畫步驟

石頭畫法

使用顏料：074 岱赭、076 焦赭、660 紺青、179 鈷藍、580 玫瑰紅、346 檸檬黃

01

畫出輪廓

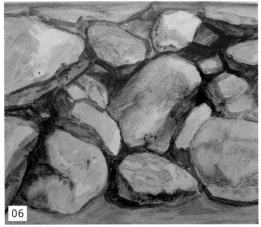

06

岱赭、焦赭、鈷藍、玫瑰紅畫出石頭立體

02

焦赭畫出暗部輪或。檸檬黃、鈷藍畫出底色

07

岱赭用小筆點出石頭質感

08

用筆洗出石頭亮部

03

鈷藍、玫瑰紅畫出底色

04

鈷藍、玫瑰紅、焦赭加深底色

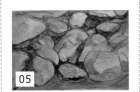

05

焦赭、檸檬黃、鈷藍畫出石頭縫

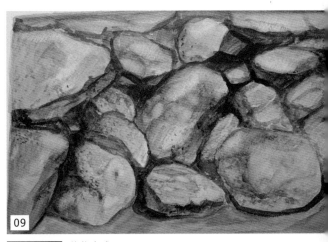

09

作品完成 修飾完成

85

牛哺乳畫法

使用顏料： 552 生赭、074 岱赭、076 焦赭、312 深胡克綠、179 鈷藍、580 玫瑰紅

01 畫輪廓

02 生赭、一點岱赭畫底色

03 岱赭重疊

04 岱赭、焦赭、深胡克綠一點重疊

05 生赭、一點岱赭重疊

06 岱赭重疊畫出

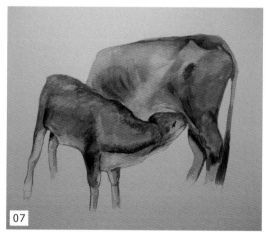

07 岱赭、焦赭畫出

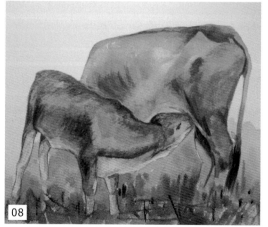

08 **作品完成** 鈷藍、玫瑰紅畫出紫色影子。深胡克綠、焦赭畫出草地

86

靜物示範 ── 風景類 ── 繪畫步驟
牛的畫法

使用顏料：552 生赭、074 岱赭、312 深胡克綠、076 焦赭、599 樹綠

04

岱赭、深胡克綠畫出

01

畫輪廓

05

岱赭、焦赭、深胡克綠畫
出最暗

02

生赭淡淡畫出亮色

03

生赭、岱赭、深胡克綠畫出

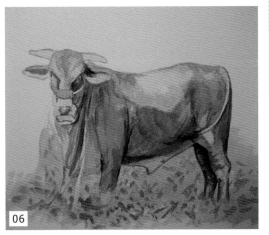

06

作品完成　樹綠、焦赭淡淡畫出背景

靜物示範 —— 風景類 —— 繪畫步驟
牛耕田畫法

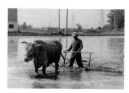

使用顏料：552 生赭、676 凡戴克棕、074 岱赭、660 紺青、076 焦赭、447 橄欖綠

01 畫輪廓

02 生赭畫出牛背亮點

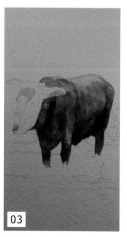

03 凡戴克棕、岱赭、生赭畫出牛身體

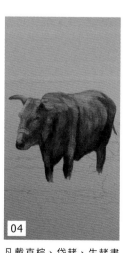

04 凡戴克棕、岱赭、生赭畫出牛的頭

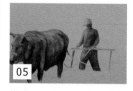

05 紺青、生赭、焦赭、凡戴克棕畫出農夫

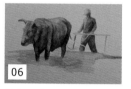

06 紺青、生赭畫出泥土及水面

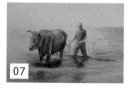

07 凡戴克棕畫出牛陰影

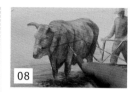

08 細筆畫出繩索

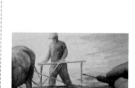

09 細筆畫出犁田工具

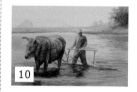

10 紺青、橄欖綠畫出背景色

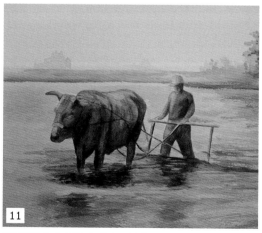

11 **作品完成** 調整牛明暗、整體明暗，作品完成

88

靜物示範 —— 風景類 —— 繪畫步驟
唐三彩陶瓷器

使用顏料：552 生赭、074 岱赭、599 樹綠、314 淺胡克綠

01
畫輪廓

02
生赭淡淡打底

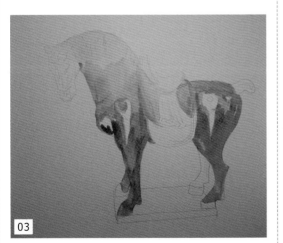

03
岱赭加深

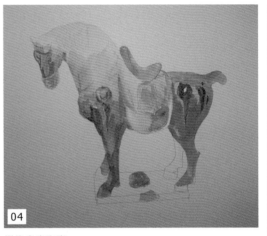

04
樹綠畫出陶瓷

05
淺胡克綠、岱赭加深

06
岱赭加深暗部

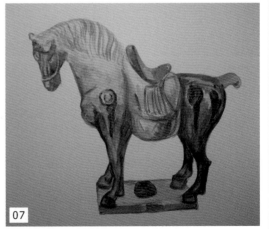

07
作品完成 　岱赭、淺胡克綠調整暗部作品完成

89

稻草與橘子番茄

使用顏料：552 生赭、109 鎘黃、074 岱赭、076 焦赭、090 鎘橙、686 朱紅、
599 樹綠、312 深胡克綠、660 紺青、676 凡戴克棕

01

畫輪廓

02

生赭、鎘黃、岱赭、焦赭畫出下半部稻草

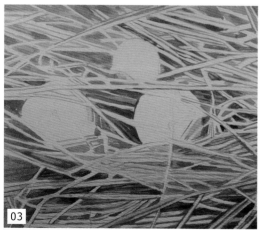

03

生赭、鎘黃、岱赭、焦赭畫上半部明暗

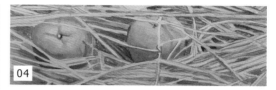

04

生赭、鎘橙、朱紅畫出橘子，畫出橘子形體

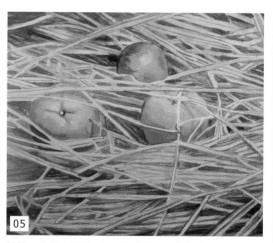

05

鎘橙、朱紅、樹綠、深胡克綠畫出番茄明暗

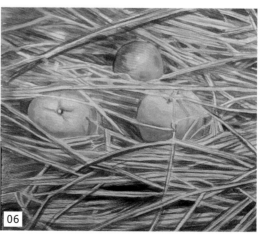

06

作品完成　焦赭、紺青、凡戴克棕加深稻草暗部，作
品完成

90

靜物示範 ── 風景類 ── 繪畫步驟

樹的畫法

使用顏料： 109 鎘黃、599 樹綠、447 橄欖綠、312 深胡克綠、314 淺胡克綠、580 玫瑰紅、609 焦茶、074 岱赭

01

鎘黃、樹綠畫樹的亮部

02

橄欖綠、深胡克綠畫出中明度的樹

03

深胡克綠、淺胡克綠、玫瑰紅畫出樹的暗部

04

作品完成 焦茶、岱赭畫出樹幹

使用顏料： 552 生赭、447 橄欖綠、074 岱赭、076 焦赭、676 凡戴克棕、109 鎘黃、
660 紺青、580 玫瑰紅

01

畫輪廓

05

橄欖綠、紺青點出樹葉

02

生赭、橄欖綠畫亮部樹幹底部。岱赭、橄欖綠畫出中明度樹幹底色

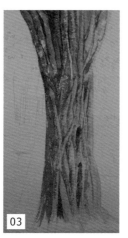

03

橄欖綠、岱赭畫樹幹暗底色

04

焦赭、凡戴克棕加深畫樹幹，並勾出樹幹線條

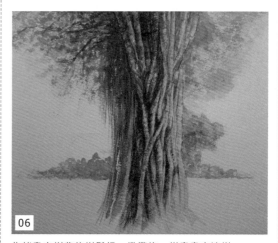

06

焦赭畫出樹背後樹鬚根。橄欖綠、紺青畫出遠樹

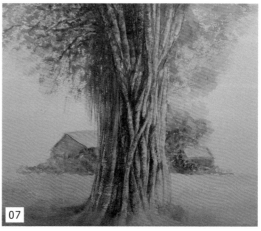

07

作品完成 玫瑰紅、岱赭畫出房子。鎘黃、橄欖綠畫出草地作品完成

92

靜物示範 ─── 風景類 ─── 繪畫步驟
貝殼畫法

使用顏料：552 生赭、074 岱赭、179 鈷藍、580 玫瑰紅、076 焦赭、696 青綠

01 畫輪廓

02 生赭畫出底色

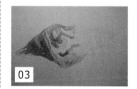

03 生赭、岱赭加深紋路

04 生赭、岱赭加深紋路

05 鈷藍、玫瑰紅畫出底色

06 鈷藍、玫瑰紅加深顏色，岱赭加深紋路

07 焦赭加深貝殼紋路

08 焦赭、青綠加深貝殼紋路

09 **作品完成** 鈷藍、玫瑰紅畫出陰影完成作品

93

蘋果靜物

使用顏料：686 朱紅、203 正紅（韓）、109 鎘黃、003 暗紅、398 鮮紫、
660 紺青、580 玫瑰紅

01

畫輪廓

02

朱紅色、正紅畫出左邊蘋
果亮部

03

鎘黃畫中心。暗紅、玫瑰
紅畫出左邊蘋果暗部

04

朱紅、正紅畫出右邊蘋果
亮部

05

鎘黃畫中心。朱紅、正紅
畫出右邊蘋果的暗部

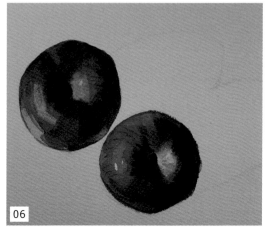

06

鮮紫畫出右邊蘋果暗部

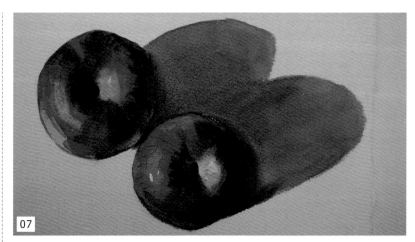

07

作品完成　紺青、鮮紫畫出陰影完成。
靜物陰影觀察練習：陰影也是作品的一部分，把陰影畫的完整，作品才
算完整，觀察陰影和光線是初學者基礎練習之一。

95

靜物示範 ── 靜物風景 ── 繪畫步驟
透明玻璃與蘋果

使用顏料： 679 粉藍、179 鈷藍、447 橄欖綠、696 青綠、609 焦茶、095 鎘紅、109 鎘黃

01

畫輪廓。透明玻璃，故名為透明感覺，因此筆者示範幾個步驟，只需顏色濃淡分出即可。

05

疊上青綠。再用青綠、焦茶畫出底部

06

加深顏色

08

瓶蓋用鈷藍、鎘紅繪製。蘋果用鎘紅、鎘黃畫出

02

淡淡的粉藍打底，先從淺畫。（或者用鈷藍淡淡畫一層）

03

橄欖綠打底

07

焦茶畫出瓶標籤，並用鈷藍、青綠加深暗部

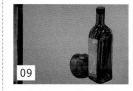

09

蘋果用鎘紅、焦茶加深暗部

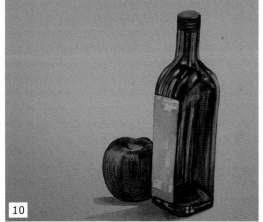

10

作品完成 鈷藍、鎘紅畫出淡淡陰影完成

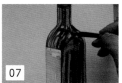

04

青綠、焦茶疊上，留出亮部

94

靜物擺設

使用顏料： 179 鈷藍、609 焦茶、090 鎘橙、095 鎘紅、686 朱紅

01

畫輪廓

02

背景打濕，鈷藍、焦茶、鎘橙快速染出背景

03

鎘紅、鎘橙、朱紅一點、焦茶畫出南瓜。注意繪製明暗

04

焦茶、鎘紅畫出百香果。少許焦茶、鎘紅點綴南瓜暗部

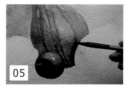

05

焦茶、鎘紅加重陰影

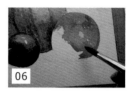

06

鎘橙、鎘紅、焦茶畫出陰影

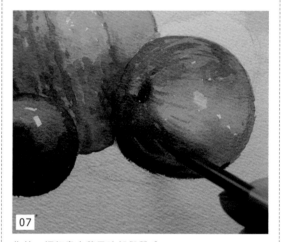

07

焦茶、鎘紅畫出蘋果暗部與質感

08

焦茶、鎘紅畫出背面蘋果

09

鎘橙畫出亮部

10

鎘橙、一點朱紅畫出中明度

11

焦茶、鎘紅畫出暗部

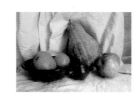

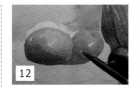

12

以相同方法畫出另一顆香吉士

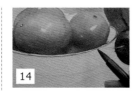

14

焦茶細筆畫出水果盤子邊緣

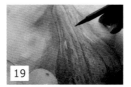

19

焦茶、鎘橙用細筆畫出南瓜紋理

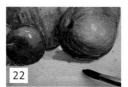

22

焦茶、鎘黃淡淡畫出布底色

13

鎘橙、焦茶畫出背後的香吉士

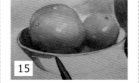

15

鈷藍、焦茶畫出盒子底部

20

同上顏色繼續畫出較深紋理

23

鈷藍、焦茶畫出南瓜陰影

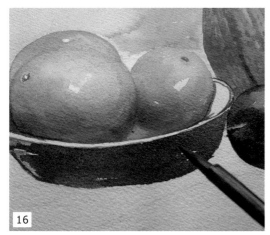

16

鈷藍、焦茶全部一直塗滿

21

同上顏色繼續畫出較深紋理

24

作品大致完成

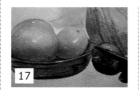

17

右邊的盒口用一點焦茶、鎘橙畫出

18

再來一點焦茶、鎘橙畫出背景

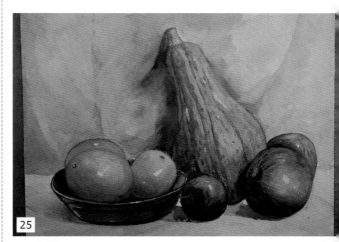

25

作品完成 檢視整體再調整水果邊緣，作品完成

靜物示範 —— 靜物風景 —— 繪畫步驟

玫瑰花與花瓶

使用顏料： 686 朱紅、095 鎘紅、003 暗紅、552 生赭、074 岱赭、609 焦茶、599 樹綠、696 青綠、179 鈷藍、109 鎘黃

01

畫輪廓

08

以朱紅、鎘紅畫出花朵

09

生赭、岱赭畫出花瓶

02

朱紅淡淡打底

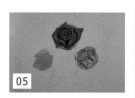

05

朱紅淺淺畫出左右淡紅色花

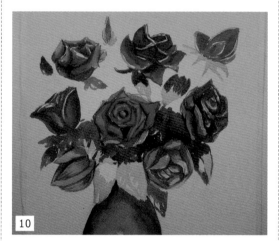

10

焦茶、樹綠畫出葉子

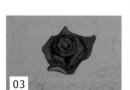

03

鎘紅、暗紅疊出層次

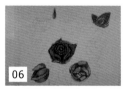

06

朱紅、鎘紅畫出角落及中心兩朵花

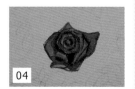

04

暗紅加深

07

同樣以朱紅、鎘紅、暗紅畫出花朵

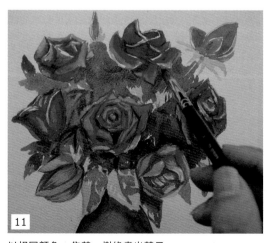

11

以相同顏色，焦茶、樹綠畫出葉子

12 以青綠、焦茶用較細的筆畫出暗部

13 背景以鈷藍、鎘黃畫出寒暖變化

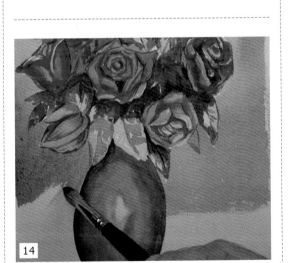

14 角落以鈷藍、一點鎘紅繪製

15 焦茶、岱赭大筆畫出陰影，畫出背景與靜物空間感

16 右邊桌面刻意留亮一些，畫上淡淡的鈷藍、鎘黃

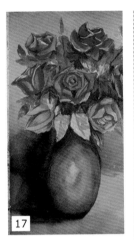

17 作品大致完成，檢視是否需要調整

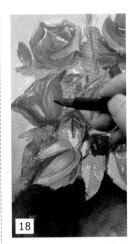

18 左邊的玫瑰以暗紅再次加深

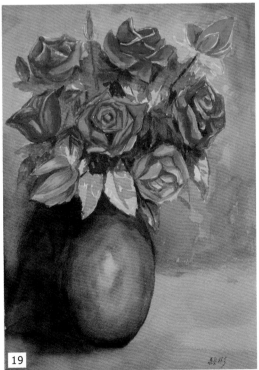

19

作品完成 作品完成，記得透明水彩背景顏色要淺一點才有空間感；它與油畫不同，如果水彩打太深容易弄髒，空間感變差。

97 認識主題、不同背景之差異

水彩玫瑰花靜物與油畫玫瑰花靜物背景畫法差異比較

水彩玫瑰花靜物因為水彩背景要表現出透明感，通常與主體顏色以明、暗來表現空間感，就這幅水彩花主題而言是為了要與背景之間有所差異，背景必需畫亮，且不可太畫的太平坦，需在顏色與筆觸上有變化。

油畫玫瑰花靜物，因為油畫是不透明感覺，畫淺或畫深皆可，單看畫面效果，背景畫暗與淺各有不同效果，這幅油畫玫瑰花為凸顯玫瑰花，背景用深藍色較為適合。

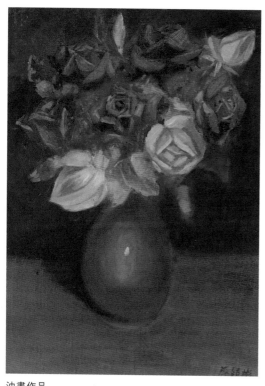

油畫作品

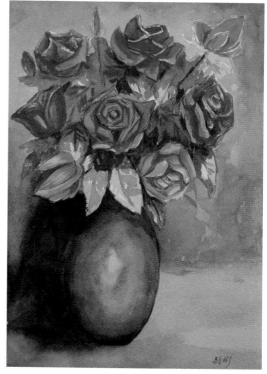

水彩作品

98

靜物示範 —— 靜物風景 —— 繪畫步驟
單朵玫瑰花

使用顏料： 686 橘紅、095 鎘紅、003 暗紅、599 樹綠、447 橄欖綠

01

畫輪廓

02

先以橘紅畫出較淺色玫瑰顏色

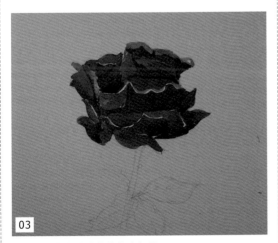

03

再以鎘紅畫出玫瑰花的較暗部分

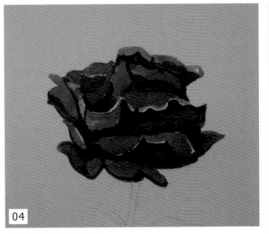

04

以暗紅加深花的暗部

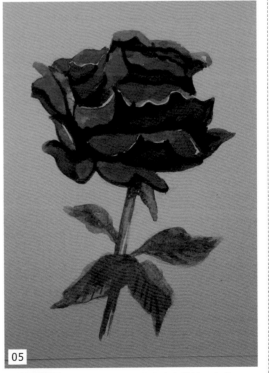

05

作品完成 以樹綠、橄欖綠畫出玫瑰花葉子完成

99

林家花園示範

使用顏料：095 鎘紅、609 焦茶、109 鎘黃、179 鈷藍、090 鎘橙、599 樹綠

01
畫輪廓

02
鎘紅、焦茶畫出屋頂

03
鈷藍、鎘紅畫出屋頂，較暗部分焦茶加深

04
鎘紅、鎘黃畫出中間層

05
較暗地方用鈷藍、鎘紅畫出，較亮地方用鎘黃、鈷藍畫出

06
較暗地方用鈷藍、鎘紅畫出，較亮地方用鎘黃、鈷藍畫出

07
鈷藍、鎘紅調出淡紫色，畫後面房子，用細筆勾出門

08
鈷藍、焦茶、鎘黃細筆畫出人物

09
陰影帶寒色鈷藍、鎘紅畫出影子

10
樹以鈷藍、樹綠畫出

11

地面以鎘橙、鎘黃、鎘紅畫出，由遠而近

15

加深籃子和繩子暗部

12

地面以鎘橙、鎘黃、鎘紅
畫出，由遠而近

13

同上步驟加深陰影

14

同上步驟加深陰影

16

作品完成 作品完成

使用顏料： 609 焦茶、095 鎘紅、179 鈷藍、109 鎘黃、599 樹綠、090 鎘橙、
686 朱紅、398 鮮紫

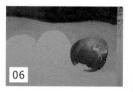

06

樹綠、鈷藍、鎘黃畫出最
右邊綠色蘋果

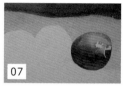

07

鈷藍、樹綠加深暗部

畫出四個蘋果輪廓，擺靜物時，四個蘋果不同顏色、位
置方向

02

焦茶、鎘紅畫出背景

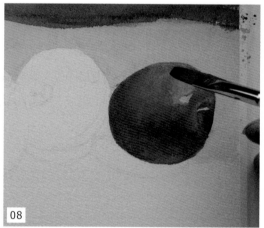

08

用扁筆，以樹綠畫順

03

焦茶、鈷藍畫左邊背景

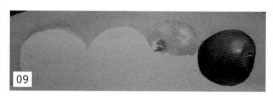

09

鎘黃、鎘橙、朱紅畫出第二顆蘋果

04

同樣顏色加深顏色

05

鈷藍、一點鎘黃畫出遠景
布面

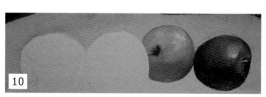

10

朱紅畫出蘋果底部顏色

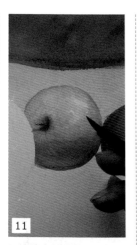

11

以淡淡朱紅調鎘黃，畫出蘋果斑紋

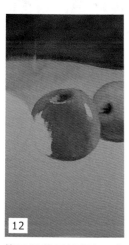

12

第三顆蘋果以鎘紅、朱紅、鎘黃畫出

13

鎘紅細筆畫出蘋果紋路

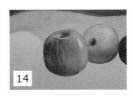

14

三個蘋果大致完成

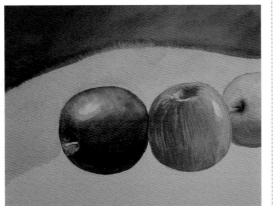

15

第四顆紅紫色蘋果用朱紅、鎘橙、鎘紅染亮部，暗部用一點鮮紫、焦茶畫出，由淺而深

16

焦茶加深蘋果的蒂暗部，使蘋果更立體

17

四個蘋果畫出焦茶蒂頭

18

鈷藍、鎘紅畫出陰影

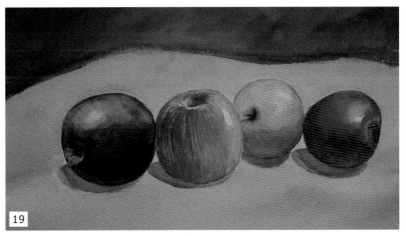

19

作品完成 鈷藍、鎘黃（多一點）畫出前景，注意水分控制，前景帶暖色，作品完成

`Painting 01`

水彩畫技法入門
Getting started watercolor painting techniques

作　　者｜陳穎彬

總 編 輯｜薛永年

美術總監｜馬慧琪

文字編輯｜蔡欣容

封面設計｜黃重谷、陳貴蘭
版面構成｜

出 版 者｜優品文化事業有限公司
　　　　　地址：新北市新莊區化成路 293 巷 32 號
　　　　　電話：(02) 8521-2523
　　　　　傳真：(02) 8521-6206
　　　　　E-mail：8521service@gmail.com
　　　　　　　　（如有任何疑問請聯絡此信箱洽詢）

業務副總｜林啟瑞 0988-558-575

總 經 銷｜大和書報圖書股份有限公司
　　　　　地址：新北市新莊區五工五路 2 號
　　　　　電話：(02) 8990-2588
　　　　　傳真：(02) 2299-7900

網路書店｜博客來網路書店
　　　　　www.books.com.tw

首版一刷｜2020 年 10 月

建議售價｜350 元

國家圖書館出版品預行編目 (CIP) 資料

水彩畫技法入門 / 陳穎彬著 . -- 一版 . -- 新北市：
優品文化，2020.10
144 面；19×26 公分 . -- (Painting；1)
ISBN 978-986-99637-0-1(平裝)

1. 水彩畫 2. 繪畫技法

948.4　　　　　　　　　　　　　109015877

建議分類：藝術、美術

著作權聲明

本書之封面、內文、編排等著作權或其他智慧財產權均
歸優品文化事業有限公司之權利使用，未經書面授權同
意，不得以任何形式轉載、複製、引用於任何平面或電子
網路。

商標聲明

本書中所引用之商標及產品名稱分屬於其原合法註冊公
司所有，使用者未取得書面許可，不得以任何形式予以
變更、重製、出版、轉載、散佈或傳播，違者依法追究
責任。

版權所有 · 翻印必究

客服說明

書籍若有外觀破損、缺頁、裝訂錯誤等不完整現象，請寄回本公司更換；或您有
大量購書需求，請與我們聯繫。

Youtube 頻道

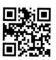
上優好書網

Facebook 粉絲專頁